筆尖美學
MODERN
CALLIGRAPHY

By Molly Suber Thorpe

作者簡介

莫莉蘇伯索普（Molly Suber Thorpe）

一名屢獲殊榮的平面設計師，
擁有Plurabelle書法與設計工作室。

譯者簡介

筆鹿工作室

多年中英翻譯經驗。
僑居美國後回台，
作品曾獲新聞局小太陽獎。
翻譯作品涵蓋生活、健康、科學類，
包括《食物酵素的奇蹟》、
《快樂寶寶好好睡，新手爸媽不崩潰！》、
《世界的故事》等。

EVERYTHING YOU NEED to KNOW TO GET STARTED in SCRIPT CALLIGRAPHY

CONTENTS

INTRODUCTION

重點在筆

　　若你想要創造獨具特色的手寫英文書法字體，期望自己的手寫字擁有自由奔放的形式，還可混搭不同媒材，那麼你絕對不能錯過本書。英文書法和手寫字體的藝術延續了好幾世紀，只要掌握這門歷史悠久的藝術，你便可自然而然地寫出最歷久彌新的字體！要踏出學習英文書法的第一步，總是令人躊躇不前，但其實你只要備齊本書介紹的工具，帶著一顆愉快的心，就可以邁入英文書法的藝術世界！

　　本書會教你從沾水筆的基礎知識開始，一步步練習手寫字體。跟著本書邊做邊學，你可能會寫錯，但也會因此開始認真學習，你將發現理論與實作是兩回事，最後找到最適合自己的方法。我會帶著你一步步前進，引導你搭配出最實用的沾水筆工具組，教你握筆技巧、單字寫法的練習，以及完美的字體轉折技術，而且除了墨水沾水筆的教學之外，我還會示範其他媒材的應用方法，讓進階學習者的手寫字技術更上一層樓，以滿足各種需求，拓展英文書法手寫字體的應用範圍。

什麼是英文書法的摩登字體？

　　Calligraphy 的中文譯名是「英文書法」，又稱英文手寫字

你沒看錯，這就是我本人。小時候我還不知道什麼是英文書法，只是拿著筆，努力刻畫我想要的字型。

體，而今它正在邁入新一代的文藝復興時期。歷史上的英文書法變化很大，從傳統的 Edwardian 字體、Spencerian 字體開始練習，你便可以建立手寫英文書法的基礎，讓自己寫出字型一致的字母。請練習到你寫的每個 a 都長得一樣，先求正確、形狀一致，才能進階。我熱愛且尊重這種傳統文字藝術的歷史，但我要教你進一步寫出具有個人特色的英文書法風格。我有信心，只要照著做，人人都能達成這個目標。

現代的英文書法家經常創造各種創新字體，反映出個人的審美觀與個性，大膽使用鮮艷的色彩和設計，嘗試各種素材，融合生活中的元素，不拘泥於傳統形式。字體的風潮已從塗鴉藝術、每年推陳出新的上千種數位字型，演變成今日於部落格興起的英文書法。老練的英文書法家會告訴你，無論英文書法有多少種，他們一眼就能看出各種英文書法字型的特色。而你只要持續練習，當然也能練就一雙慧眼，辨識各種字體的特色。

為什麼 英文書法 必需用沾水筆寫？

這本書的主題是以沾水筆書寫的摩登字體英文書法，尖頭沾水筆尖（pointed dip nib）是主要的工具，它的筆尖呈鳥喙狀，寫出來的線條很細，不同於平頭沾水筆尖（broad tip nib）的粗筆劃。英文書法手寫體用的就是尖頭筆尖。尖頭筆尖主要的優點是可以寫

出髮絲般的纖細曲線，也可描繪粗線條、很小的字與優雅的花邊。反之，平頭沾水筆尖則能寫出另一種風格的摩登字體，它寫出來的線條較粗、有稜有角，一般多運用於西洋古字體，例如中世紀的泥金裝飾手抄本，或是證書等；亞洲的傳統毛筆字則不適合寫小型字體。英文書法適用於信封、信紙、席位卡、商標的字體設計，而這些字體設計所需的技巧，都必需使用尖頭沾水筆尖才能做到。

我對字母的愛好

從小到大，我總是著迷於字母的各種形狀。為何 E 有三條平行的手臂，而不是六條、八條或十二條？為何有些小寫字母的形狀和大寫字母一模一樣？在學寫字的時候，我問爸爸可不可以教我 ABC 字母歌沒有提到的字母。爸爸告訴我，英文只有二十六個字母，讓我很失望。爸爸為了鼓勵我，只好說：「數不盡的英文單字都是由這二十六個字母組成的喔，很厲害吧！」但我卻覺得這沒什麼，只是一直想，為何沒有更多字母呢？

後來，我發現果然有更多的字母，而且數也數不盡，我只要用不同方式來寫字，就可以創造新的字母，開發不同的字體特色與用途。從此以後，無論是數位字型、手寫字或書法，對我來說都很重要。而進入藝術學校學習平面設計的我才知道，字型的編排其實是一門專業，因此我將興趣變成了職業。人們都很驚訝我能以寫字、創造字體與設計商標為職，而且不斷提醒我，以興趣謀生是一件多麼幸運的事。

Molly Suber Thorpe

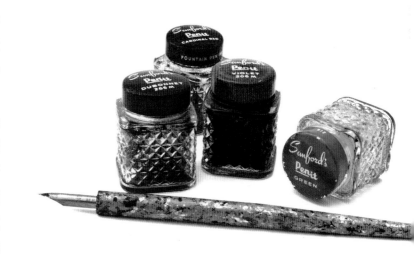

每一位英文書法家都應該有的工具組：紙膠帶、軟橡皮擦、水性墨水、阿拉伯膠、牙膏（任何種類都可以）、軟毛牙刷、軟芯鉛筆、各式尖頭筆尖與筆桿。

照片順序為左至右，順時針轉。

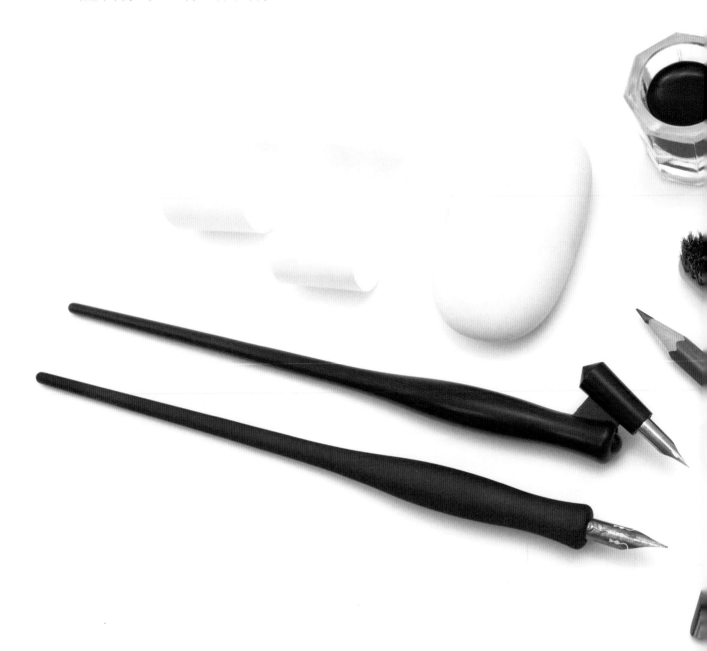

Supplies & Set-Up

【相關用品與工具】

建立一套屬於自己的英文書法基本工具組
尋找適合的沾水筆尖
認識紙的世界

基本工具組

剛開始學習英文書法，使用品質良好的工具會讓你更加慎重，進步得比較快。大家都知道劣質樂器彈奏不出優美音樂，書寫工具也一樣，品質不好的工具會使人練習得越來越灰心，還會因此不斷寫錯而無法精進技巧，有時候其實不是你寫得不好，而是你用錯工具。本章即要引導你建立初學者該有的基本工具組，包括筆、墨水和紙。

沾水筆尖

英文書法初學者最常問的問題是：如何選擇筆尖？有何購買管道？筆尖的多種品牌與尺寸令人眼花撩亂，要在茫茫筆海中，找出合適的筆尖真的不容易，如果沒有人指導，就只能從錯中學。不過別擔心，不同情況適合用不同的筆尖，因此不必勉強自己買到一個完美的筆尖，你可以嘗試各種產品，而我能教你的就是建立基本工具組的原則。

世界上沒有「完美的筆尖」，在練習階段，不妨多嘗試不同的筆尖、墨水和紙，藉此挑出特別上手的產品，建立一組屬於自己的基本工具組。

尖頭沾水筆尖、鋼筆與平頭沾水筆尖

本書的所有範例和技巧，都是使用尖頭沾水筆富有彈性的金屬筆尖寫成，而不是利用金屬筆尖的鋼筆。顧名思義，沾水筆需用筆尖去沾取墨水。鋼筆不是沾水筆，鋼筆內部有筆管等儲存墨水的裝置，會自動使墨水注入筆尖。而平尖與斜尖的筆尖則屬於平頭沾水筆，不是本書使用的工具，本書只使用尖頭沾水筆尖。

購買筆尖

如果你家附近的美術社就有各式筆尖可供選購，那你真是太幸運了！但你家附近若沒有美術社也不必擔心，你可以郵購或上網購買（請參考本書附錄）。剛開始練習寫英文書法，你不妨各種筆尖都買來嘗試，親手寫寫看，以選出自己最喜歡的款式。沾水筆尖不昂貴，不至於讓你口袋空空，有些地方還有販賣組合商品，讓你一次買到多種筆尖。選擇筆尖必須考慮兩個條件，一是你想寫的字體樣式，一是字體的大小。

英文書法使平凡的假日早午餐邀請卡,也充滿歡樂氣息。我用橘色與綠色膠彩,搭配萊姆色的餐具,以斜擺與橫書的字營造混搭感。

筆尖的功能

沾水筆尖的款式有很多,有些是金屬製,有些富有彈性,有些則很硬。較長的筆尖可以沾取較多墨水,短筆尖則需常常沾墨。筆尖的尺寸也有很多種,可寫出不同粗細的線條。儘管沾水筆尖的款式變化多端,但所有沾水筆尖都具有相同的基本構造與功能。

尖頭沾水筆尖的末端尖細,是由兩片薄金屬所構成,這兩片金屬稱為「叉」(tines)。平時筆尖的叉是互相靠在一起的,必須仔細觀察才能看見中間有一道「縫」(slit)。筆尖壓在紙上,叉才會分開,且流出墨水。控制壓筆尖的力道即可調整叉分開的程度,進而影響線條的粗細。施於筆尖的壓力越大,線條就越粗。此外,筆尖與紙張構成的角度,也會影響線條的粗細。這些技巧同樣適用於平頭筆尖。基於筆尖的構造,以及筆尖與紙構成的角度,我們可知,向上提筆可寫出最細的線條(提筆代表不對紙施力);向下壓筆則可寫出最粗的線條(向下壓筆代表施於紙的壓力變大)。下筆力道造成的粗細變化,可形塑一個字表現出來的個性。你必須學會控制力道,耐心練習,才能準確掌握線條的粗細,使自己變得游刃有餘。別擔心,我們很快就會學到那部分。

筆尖的叉彈性越大，越容易分開，輕輕一點就可以寫出粗線條。每個人的寫字風格都不同，因此需要的彈性程度也不同，你一定能找到最適合自己的筆尖。有些人下筆的力道天生較輕，有些人天生較重，像我就是下筆重的人，無論怎麼練習都改不了。這表示我比較適合硬的筆尖（彈性較差），我即使利用硬筆尖，也能寫出粗線條。相對地，下筆力道輕的人則適合較軟的筆尖（彈性較好），使自己不必太用力就可以寫出粗線條。

若要寫小字或畫細膩的花邊，我都會選用硬筆尖。如果要寫大字（大於 1.5 吋或 4 公分），我會選用較有彈性的大筆尖，讓寫出來的效果更好。不過這只是我的建議，而不是硬性規定，請用各種筆尖來練習，嘗試各種效果，你將發現手寫英文書法的樂趣。

筆桿

在運用各種筆尖練習之前，你需要挑選一枝筆桿。筆桿的材質有很多種（主要是塑膠與木頭），幾十元就能買到一枝塑膠筆桿，幾乎每間美術社都有賣，可滿足大部分的需求。便宜的筆桿有一個好處——可以多買幾枝。多買幾枝筆桿，裝上不同的筆尖，你就不必在書寫途中，一直更換筆尖（換筆尖可能會扭曲或壓壞筆尖，減損筆尖的使用壽命）。我的基本工具組都會準備至少一打的筆桿，每枝筆桿都裝上不同的筆尖，因此

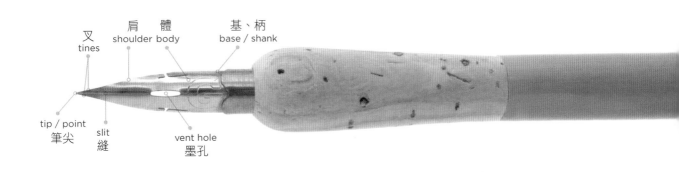

叉
tines

肩　體
shoulder body

基、柄
base / shank

tip / point
筆尖

slit
縫

vent hole
墨孔

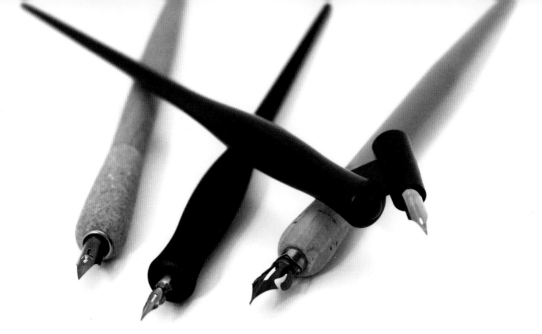

筆桿有很多的形狀和材質，上圖展示四種最常用的筆桿。如果你是右撇子或左撇子，不妨考慮斜頭筆桿，如上圖的黑色筆桿。

我工作時，不必多次更換筆尖，還可以延長筆尖的使用壽命。

直筆與斜頭筆，哪一種適合你？

搭配筆尖的筆桿主要有兩種——直筆（straight）與斜頭筆（oblique）。筆桿形狀會影響筆尖與紙接觸的角度，傳統的英文書法手寫體（例如 Copperplate 字體）一般是35°，因此寫這種字體必須謹慎選擇正確的筆桿。然而，摩登字體英文書法沒有固定的「適當角度」，因此選擇握起來舒適的筆桿即可，寫字時的筆桿傾斜程度可由書寫者自由變化。

斜頭筆起先是為右撇子設計的，直筆則是左撇子專用，不過，我卻是個只用直筆的右撇子喔，我也遇過一些使用斜頭筆的左撇子。因此，我建議你兩種都買，親自試寫，觀察自己握筆的傾斜程度適合哪種筆桿。左撇子可以參考第25頁「獻給左撇子的英文書法家」，進一步找出最適合自己的筆桿。

▶ 筆桿一握就是好幾個小時，手指不會不舒服嗎？
為了解決此問題，許多人會選購附有橡皮墊或軟木墊的筆桿。
▶ 筆桿握在手裡會不會很沉？
每個人的字型風格都不同，有的人可能

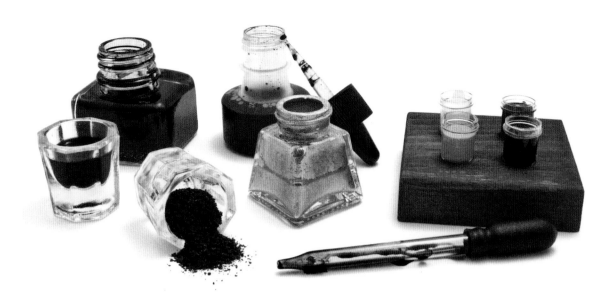

墨水也有各種顏色、濃度與成分，上圖的經典黑色和海軍藍有點透明；金色的是壓克力墨水，比較不透明；深棕色顆粒是胡桃墨水，以溫水溶解，會呈現烏賊墨汁的顏色，具透明感（見上圖左方的小杯墨汁）。

會喜歡具重量感的筆桿，但是要寫比較奔放、輕快的字型，則應該使用很輕的筆桿，以減少筆尖的壓力，才能寫出最細的線條。

為筆桿安裝筆尖

把筆尖安裝到筆桿上，有時要費一點心思與力氣。如果你的筆桿頭很平滑，且中間有一個圓形溝槽，請把筆尖平的那一端插到溝槽最深處，直到筆尖不會搖動為止；如果你的筆桿頭有金屬框緣，且中間有十字槽，請把筆尖平的那一端靠著框緣插入，直到筆尖固定，千萬不要插入十字槽，這樣會壓壞

十字形的金屬片，使筆尖無法固定；如果你的筆桿頭有兩層突出的金屬片相疊，請將筆尖平的那一端插入兩層金屬片之間。

墨水

傳統的英文書法會使用墨水，是有道理的。墨水比其他顏料方便使用，舉例來說，水彩必須先用溶劑調到適當的濃度才可使用，而墨水已經調好濃度，九成的市售墨水都可以直接沾取使用。因此墨水可用於書寫證書、文件，以達長久保存、防水、不褪色的效果（請選購具有前述效果的產品，有些產品不具這些效果）。

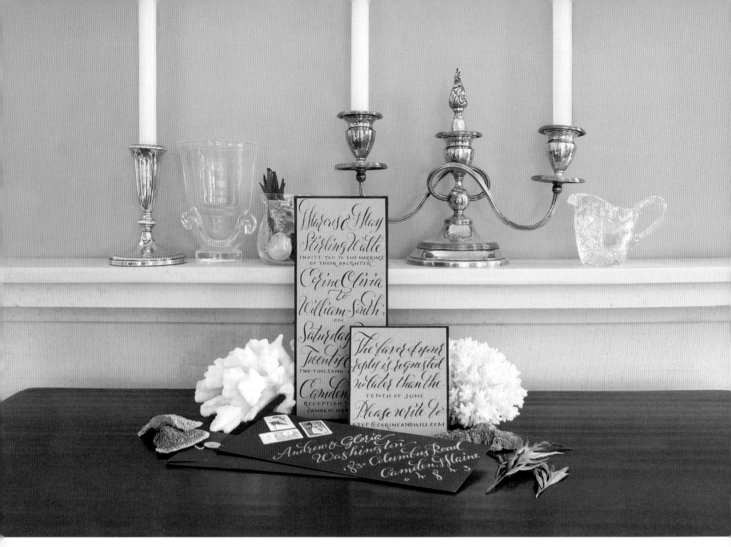

上圖為喜帖套組，包括邀請卡、回覆卡與信封。這是我為一場位於美國緬因州海岸的夏日婚禮所設計的。我以海軍藍與淺牛皮色為基調，象徵新人對航海的喜好。我選用平滑的手工紙卡片、海軍藍的文字墨水、有皮質扣與繩子的信封，再用淺褐色膠彩寫上地址，最後貼上復古風郵票，完成了這套特別的喜帖套組。

極致完美

英文書法家愛用的墨水，很多都具有幾百年的歷史。舉例來說，我個人很喜歡的鞣酸鐵墨水（iron gall ink），從十二世紀開始便被用於書寫與繪圖。這種墨水可打造清晰俐落的線條，是我見過的、最濃的深黑色墨水。你想像一下，過去從莎士比亞鵝毛筆淌出的墨水，與今日英文書法家所用的墨水，竟然是一樣的呢！

墨水的選購

選購墨水的重點就是——不能買便宜貨！廉價品和高價品是有差異的，的確是一分錢一分貨。優良墨水的色素含量高，在任何紙張上都可寫出平滑、細膩、精準的線條。英文書法的墨水可分為兩大類：防水與不防水。防水墨水一般由壓克力製成，顏色比較鮮艷、不透明，質地比較濃稠，必須加酒精稀釋，才可寫出細如髮絲的線條。請不要用鋼筆的墨水，因為鋼筆墨水的色素濃度低，不夠濃稠。劣質的墨水像水一樣稀，寫在高級紙上也會暈開，無論紙筆的品質再好，也寫不出纖細的線條。

我永遠備有三種顏色的墨水：黑色、海軍藍、深褐色。其他顏色我會用顏料調配，有些人則是會選購各種顏色的墨水，再用墨水調配其他顏色（第 3 章會討論墨水與顏料的利弊）。請參考第 171 頁的附錄，那裡介紹了我精選的墨水品牌。

阿拉伯膠

阿拉伯膠會使墨水滑順地從筆尖流洩到紙上，讓你沾一次墨水就能寫很久，可順便延長筆尖的壽命。如果你是用比較濃的墨水或顏料，不妨先將筆尖浸入阿拉伯膠一會兒，接著泡水、輕輕擦乾，再著手書寫。在書寫途中，如果覺得墨水流得不順暢，或是會刮紙，筆尖也可以浸一浸阿拉伯膠。

阿拉伯膠是一種很奇怪的混合物，它採自阿拉伯膠樹的樹汁，市售的阿拉伯膠有液體狀與結晶塊狀兩種形式。我喜歡買液體狀，因為可以直接使用，但如果你很想自己調製，不妨購買結晶塊狀，再加冷水稀釋。液體狀的阿拉伯膠不易保存，容易變質發霉，而且每次使用的量都不多，因此買最小罐就夠用了。

素描鉛筆

一套好的英文書法工具組，不能缺少一套品質優良的素描鉛筆。從 9H 到 9B，素描鉛筆的筆芯軟硬度皆不同，H 的數字越大，代表越硬；B 的數字越大，代表越軟；中間

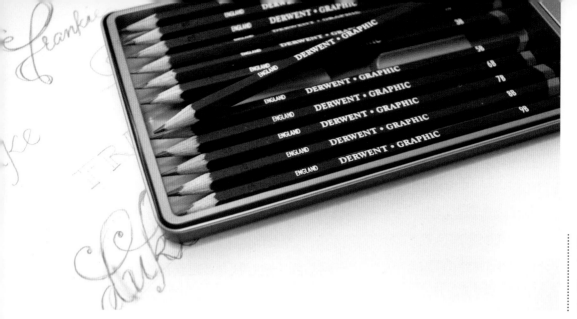

素描鉛筆的筆芯包含最硬的 9H 到最軟的 9B，筆芯越軟顏色越黑。

的 HB 則代表軟硬適中。越軟的筆芯越黑，用橡皮擦可以擦得比較乾淨，我們常需要以鉛筆先打底稿，再以沾水筆書寫，因此筆跡好擦掉是很重要的，畢竟你不希望作品留下鉛筆的痕跡吧。此外，你也不希望擦掉鉛筆筆跡的時候，讓墨水字跟著暈開吧！因此，請先測試素描鉛筆好不好擦、會不會使墨水字暈開，再開始創作！我喜歡用 HB 來畫線條、花邊；打底稿則用 2B 畫細線，用 7B 畫粗線。

好用的橡皮擦

千萬別用你鉛筆末端的橡皮擦，請務必買一個品質優良的軟橡皮擦。我總是買白色橢圓形的橡皮擦。你也可以買長條形換芯式的橡皮擦，來進行局部修正，但不要用黏土擦或素描軟擦，這些太軟、太黏的橡皮擦會沾在紙上，留下痕跡，使你的作品髒兮兮。

紙膠帶

紙膠帶可保護你所書寫的紙面，如果你不想把字寫到某些範圍，你可以使用紙膠帶（撕掉紙膠帶即可恢復成原本的紙面，不留殘膠）。此外，剛開始練習書法的人，我建議最好先用紙膠帶將紙固定在桌面上，熟練以後才可以不必固定紙面。因為紙沒有固定，便會在不知不覺之間移動，讓你畫的直線變得歪斜。

紙膠帶的種類有很多，請選購無酸的（或中性酸鹼值）紙膠帶。這種紙膠帶從紙面撕下來，比較不會使紙面受傷，也不會留下殘膠，更不會造成酸腐蝕現象或使紙變色。

紙 的 世 界

紙跟筆尖一樣，有各式各樣的產品，常會令人眼花撩亂，不知如何選擇。不同的紙適合不同的創作類型，如果你有喜歡的紙，卻發現它不適合用於書寫，不妨發揮創意，將紙用於信封內襯、貼紙，或是做成裝飾的邊框。

市面上的紙種類繁多，此節我要教你可以快速挑選出英文書法用紙的原則。以下就是我用於接案的選紙四大原則：

1. 初學者最好選用表面平滑的紙

筆尖在凹凸不平的紙上書寫會受阻，近來流行的再生手工紙，看起來很美，但是多纖維易造成筆尖受損、墨水噴出，甚至可能使筆尖折斷。選用這種紙不見得會失敗，但確實容易使初學者受挫，我建議先練好自己的控筆能力，再使用再生手工紙。

2. 塗層紙和粗棉紙不易使用

墨水和顏料在塗層紙上會結成水珠，不易上色；而粗棉紙的吸水力太強，會使墨水與顏料暈開。塗層紙大多是光滑的紙，而有些凸版印刷與水彩紙則是無塗層棉紙。

3. 紙越厚越安全

墨水和顏料比較不會在厚紙上暈開，此外，厚紙比較不容易產生皺褶，因此厚紙較能滿足手寫字的需求。素描簿的紙適合用於設計，但是厚度太薄，用沾水筆書寫容易破掉。

4. 保存性

無酸紙（檔案紙）不會變黃、變脆，較適合保存。不過一般的紙要存放多年才會產生顏色與紙質的變化，因此無酸紙通常是用於真的要長久保存的情況，例如：證書文件、相簿、珍藏書等。此外，選擇無酸、不易褪色、防水的墨水，以及優質的筆與黏膠也很重要，請仔細閱讀產品的標示再購買。

紙的分類

了解選紙的四大原則後，我們要接著探討各類的紙，因為紙的專業知識，對選購來說是很重要的。首先，最重要的就是紙的「齒數」（tooth）。齒數代表紙面的質地，齒數越大，紙越粗糙。多數英文書法家喜歡有一點齒數的紙，這樣才能「咬」住筆尖，卻不造成過度的阻力，使墨水顏色自然附著於紙面，不會結成水珠。舉例來說，羊皮紙（vellum）就太過平滑，齒數很小，而手工紙的纖維則太粗，兩者都不太適合。

紙種	狀況	用途
Bristol 紙與卡紙（高級繪圖紙）BRISTOL PAPER AND BRISTOL BOARD	表面粗糙無塗層，有多種磅數與厚度可選。有兩種加工品：光滑的「銅版」（Plate），以及有一點齒數的「仿羊皮紙」。兩者皆適用於手寫英文書法。	可用於所有英文書法的作品，尤其是賀卡、邀請卡、證書文件，也適用於數位掃描。
水彩紙 WATERCOLOR PAPER	這種紙包含各類高級紙，特性不一。優良的水彩紙大多以網模壓製棉漿或木漿而成，因此有三種紙質： **熱壓／細面**（Hot-pressed） 以熱滾筒壓平紙漿，製出表面平滑、齒數小的紙。應用範圍廣，適用於手寫英文書法。 **冷壓／中目**（Cold-pressed） 齒數適中，以冷滾輪壓平紙漿，因此紙張有部分的纖維不平整。較適合經驗豐富的英文書法家。 **粗面**（Rough） 紙漿完全沒壓平，紙的齒數大、纖維多、吸水力過強，不適用於手寫英文書法。	適用於邀請卡、席位卡、證書文件等。
素描繪圖紙 SKETCH AND DRAWING PAPER	質輕、表面平滑、價格便宜，大多成包成捆地賣。	適用於打底稿。素描繪圖紙不適合需要上光或長期保存的作品。

紙種	狀況	用途
英文書法練習簿 CALLIGRAPHY PRACTICE PADS	紙質同於素描繪圖紙，可用於練習英文書法的經典字型，紙面印有字體練習專用的水平線、直線和斜線。你不一定要依循這些線條來寫字，但如果想寫出大小一致的字，不妨運用這種練習簿，循著平行線、直線和斜線練習。	練習沿線條寫出整齊的字。
影印紙 PRINTER PAPER	可代替素描繪圖紙，但一般來說品質較差，因此請特別挑選高品質的影印紙。影印紙的吸水力強，墨水容易暈開。	適用於練習，但不適合最後需要上光的作品。
牛皮紙 CRAFT PAPER	牛皮紙常用於製作紙袋，齒數大，表面細孔很多，看得出大量纖維，粗糙質地不適合以沾水筆書寫，且難以掌握吸水度。	適合寫毛筆、蓋橡皮章，較適合經驗豐富的英文書法家。
羊皮紙 VELLUM	羊皮紙原本是用獸皮製成，但現在的羊皮紙是以木棉纖維和塑膠材料製成。與仿羊皮紙不同，這種紙呈半透明，有多種顏色可選，且比一般木漿紙堅韌，難以撕破。	適用於各種有趣的信封設計（可運用羊皮紙半透明的特性搭配信紙），也可當成封面保護紙，或用來描圖。請確定你購買的是品質最好、厚度最厚的羊皮紙，先買一張試寫，再決定是否要多買。較稀的墨水會使羊皮紙產生皺褶。
描圖紙 TRACING PAPER	紙薄而透明，成包成捆地賣。各品牌、種類的吸水性都不同。	適用於打底稿和臨摹，不適合創作作品。如果你的作品需要透明紙質，請用品質較好的羊皮紙。

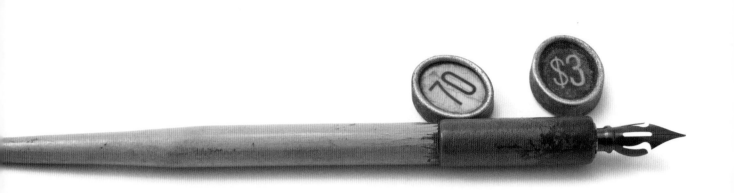

事 前 準 備

筆尖的暖身操

　　恭喜你成功選購了一組筆尖，現在開始準備練字吧！剛買來的筆尖需要經過些微調整才能使用，工廠處理筆尖會留下一層防水物質，在書寫以前務必要去除，以免墨水無法順暢地從筆尖流洩出去。如果遇到這種狀況，你可以用以下兩種方法來去除防水層。

　　第一個方法是用火燒。請將筆尖裝在筆桿上，拿著筆桿，使筆尖在火焰上快速移動。筆尖接觸火焰的時間絕對不能超過一秒鐘！完成後請沖水。如果你不想用火，可利用第二個方法，以軟毛牙刷和牙膏（任何廠牌都可以）刷筆尖，刷完再用水沖乾淨。最後請以筆尖沾取墨水，看看墨水會不會在筆尖上結成水珠，若無水珠表示你已經成功去除防水層，若不成功則重複上述方法即可。

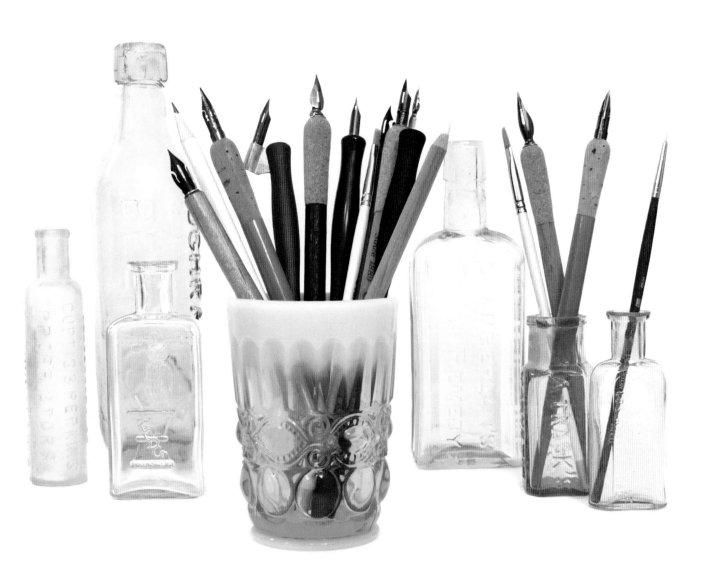

細心照顧才可以延長沾水筆的使用壽命喔。請以筆尖一律
朝上的方式，將沾水筆插入筆筒，才不會壓壞筆尖。筆筒
要保持乾燥，一個筆筒不要裝太多沾水筆，請保留適度的
空隙。

Molly

Molly

Molly

Molly

Molly

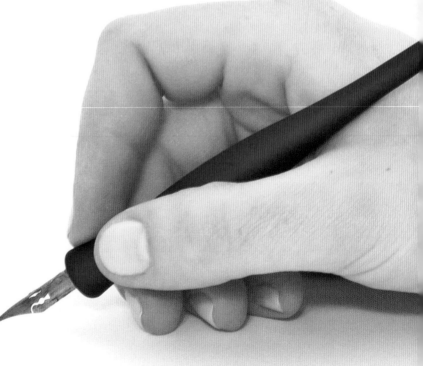

Learning to Write:
Letters, Then Words, Then Sentences

【學習動手寫字母、單詞和句子】

學習正確的坐姿與握筆方式，從筆劃開始練習
再進階到字母、單詞與句子

正 確 的 握 筆 姿 勢

工具都準備好了，現在我們開始進入書寫的練習吧！下一節會傳授一些左撇子需要的技巧，而這一節說明的方法，是直筆和斜頭筆都適用的。

1 拿出筆、墨水、一碗清水、幾枝裝好筆尖的沾水筆，把工作空間佈置好。先從白色的 Bristol 紙（請選擇 smooth 等級）開始練習，你很快就會知道這種紙是否適合自己。墨水線條是否乾淨？有沒有漏水或暈開？紙是否平整、沒有皺褶？若沒有這些現象，表示你用對紙了。剛開始練習，我建議你使用深色、不防水的墨水，因為這種墨水能夠順暢地流出筆尖。等你適應了沾水筆以後再用防水墨水與顏料（第 3 章會介紹如何以顏料書寫）。

2 請你坐正，背挺直，別忘了呼吸！很多人沉浸於某件工作時，會變得呆滯、彎腰駝背，甚至停止呼吸。請提醒自己放鬆手臂、肩膀和手掌。椅子不要坐滿，保持背挺直，這個姿勢使前臂有較大的伸展空間，可以在桌上順利移動，而不只是把手臂固定在桌上。

3 握穩筆，但不要握太緊，手指距離筆尖約半吋遠（不到兩公分）。很多人會摸索手指貼靠筆桿的曲線，使筆落在適當的位置，你可以自己摸索看看。手指不要太靠近筆尖，這樣手會僵硬，使你的筆法變得不流暢。握筆的手指不要太用力，保持靈活，使自己可以將筆桿握住，別人不容易把筆抽走，也可以自由地將筆尖前後移動。

4 筆尖稍微向前伸，筆尖平的那一面朝上。接著，將整支筆向外（遠離自己的方向）轉幾度，如果你是右撇子，此時筆會往順時針方向轉；左撇子請看第25頁的說明。也就是說，寫字的時候，整枝筆不是平行於你的身體，而是要向外轉幾度，筆與身體之間構成一個小夾角。

下圖是英文書法的正確握筆姿勢。手指握在離筆尖半吋（不到兩公分）的地方。右撇子請照下圖握筆。左撇子的角度有點不同，但姿勢與此大致相同，請看第 25 頁的說明。

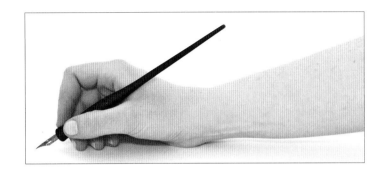

下方的兩張圖是不正確的握筆姿勢。上面那張圖的筆桿握得太緊，下面那張圖握筆位置太高。

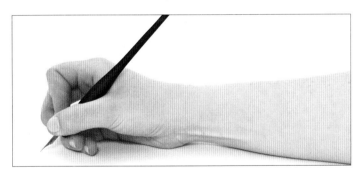

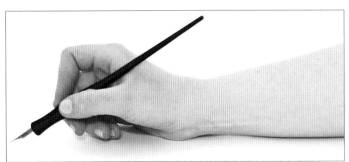

下圖的方法可以幫助你練習正確的握筆姿勢。首先，請使筆桿垂直於紙面，筆尖平的那一面向前，筆尖輕觸紙面，接著手自然地靠在紙上，注意不要讓筆尖移動。

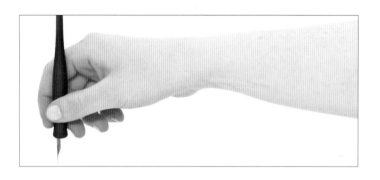

5 接下來，讓筆尖和紙之間呈 45°角（左右撇子皆適用）。當你的手靠到紙上，而且握住筆桿的手指距離邊緣大約半吋時，筆尖應該自然地與紙面構成 45°角。你可以用下列方法來調整姿勢：先握住筆，使筆桿垂直於紙面，筆尖輕輕接觸紙，此時筆尖與紙呈 90°角。接著，不要移動筆尖與紙面接觸的位置，慢慢將手放到紙上，使小指靠上紙面，如此一來，筆尖即可與紙構成 45°角。上述方法不是硬性規定，只是較能幫助初學者進入狀況。經過不斷的練習，若你已

熟能生巧，渴望創造屬於自己的字型，你可以嘗試各種角度，製造不同效果，例如使手懸空，或筆桿握後面一點。

很多人沒注意沾水筆的正確握筆姿勢，用握原子筆的方式來寫，結果寫不出自己想要的字體，因而受挫。多數人從孩提時代開始，已經習慣用力握筆，但是筆握太緊會使角度偏差，以致於下筆不自然、筆尖變形分岔，甚至手部痠痛。

6 請以手肘為支點，小幅度移動手臂；大幅度移動手臂，則需以肩膀為支點；手腕則不需要移動。手臂和肩膀如果僵硬地緊靠著身體，即無法行雲流水地寫出活潑字體和花邊。請把手、手腕、前臂想成一個單位，以手肘和肩膀去驅動，協調、平順地移動，也就是說，請用手肘和肩膀來控制書寫動作。

這種書寫方式，與一般人平時的寫字方式不同，因此需要練習、適應。想要寫好英文書法而不會手部痠痛，正確的書寫方式是很重要的。移動前臂的書寫方式，在紙面畫下的弧線比較大、比較平

順，這是移動手腕的書寫方式做不到的。

7 在練習期間，請不時停下來調整自己的姿勢。握筆角度正確，寫起來會比較順利。初學者的握筆姿勢難免會跑掉，或是握太緊、坐姿歪斜，但是經過練習，你將漸漸習慣，使前述技巧都自然而然融入你的身體，但在身體習慣這種姿勢以前，請時時自我調整。

獻 給 左 撇 子 的 英 文 書 法 家

下列的左撇子適用技巧，大多同樣適用於右撇子，尤其是由右往左寫的文字，例如希臘文、阿拉伯文等。寫這些文字時，右撇子也要注意什麼姿勢可以避免手壓到墨水而弄髒紙面。

有人訛傳英文書法不適合左撇子，兩者有如水火不容。在此，我要鄭重宣布，這是無稽之談！其實有些世界級的英文書法家就是左撇子。沾水筆的左撇子初學者的確會遭逢特殊的挑戰，但是只要經過練習、不斷調整，這些問題都可以克服。左撇子請不要掉入陷阱，急著模仿右撇子的動作，甚至模仿風格與你大不相同的左撇子，這只會讓你受挫。以沾水筆寫字如同一般書寫，會漸漸形成個人的書寫方式與風格，因此以沾水筆練習英文書法的時候，你必須找出最舒服的手部姿勢。

對左撇子來說，平頭與尖頭沾水筆尖的使用方式有很大的差別。當然，尖頭沾水筆尖對左撇子來說已經不易使用，但平頭沾水筆尖的問題卻更大，因為平頭筆尖原本就不是為左撇子所設計的。平頭筆尖的傾斜角度會使左手握筆者，因為角度錯誤而無法寫字。因此，左撇子必須購買左手專用的平頭筆尖。

尖頭筆尖則沒有這個問題，因為尖頭筆尖的左右結構對稱，沒有任何傾斜角度，這對左撇子來說是天大的好消息。尖頭沾水筆的市場不僅對右撇子開放，也歡迎左撇子來消費。書寫一段時間後，尖頭筆尖會磨損，右撇子的筆尖右叉會磨損得比較嚴重；左撇子則是筆尖左叉。

下圖是向外寫左撇子的沾水筆握筆姿勢。手腕自然放直，手不會壓到字跡。

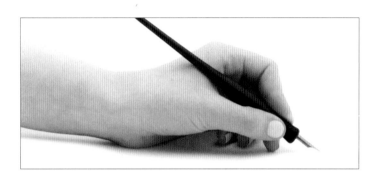

下圖是向內寫左撇子的沾水筆握筆姿勢。手腕彎折約 90°，使筆尖朝向自己的身體，筆桿末端朝外。

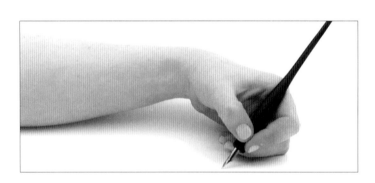

向外寫與向內寫

　　左撇子一般有兩種寫字方式：向外寫與向內寫※，左撇子平時的寫字方式即可分成這兩種，同樣地，左撇子寫英文書法也可分為這兩種方式。左撇子應該用自己原本就熟

※ 向內寫是指筆尖朝向身體的方向，向外寫是指筆尖朝向身體的反向。

悉的寫字方式來寫英文書法，畢竟自己最熟悉、寫起來最自然的方式，才能達到最佳效果！

　　向外寫的左撇子會將手腕自然放直，手不會壓到自己寫出來的文字。有些向外寫的左撇子會將紙張往順時鐘方向大約轉 25°（肩膀的動作較小），有些人的旋轉角度高達 90°，因此向外寫左撇子只能用直筆桿。

　　向內寫的左撇子則會將手腕彎成將近 90°，使筆尖朝向自己的身體，筆桿末端朝外，且將紙張往逆時鐘方向旋轉些微角度，有時旋轉角度高達 90°。因此，向內寫左撇子不只可以用直筆桿，也可以把斜頭筆桿翻轉過來用，使自己的筆尖方向與一般斜頭筆桿相反。亦即，翻轉過來的斜頭筆桿擺在桌上，從正上方往下看，筆尖裝置處不是在筆桿左側，而是在右側。此外，不是所有筆尖都能安裝於翻轉過來的斜頭筆桿，因此請購買具有 360°筆尖插槽的斜頭筆桿，讓筆尖可由任意角度插入筆桿。

向外寫左撇子的書寫技巧

　　習慣向外寫的左撇子，請以同於右撇子的方式，練習手部的驅動方式（詳見第24頁第6步驟）。英文和中文的橫書一樣是從左往右寫，因此向外寫的左撇子寫字時，手臂和手肘會碰到身體，所以許多向外寫的左撇

子必須稍微順時針旋轉紙張，讓自己的行文方向是往右下方傾斜的，如此一來，手肘即有足夠的活動空間，可以不碰到身體地寫完一行字。

向內寫左撇子的書寫技巧

向內寫的左撇子手腕會彎折，而為了使前臂保持穩定，他們會上下移動手腕來寫字。但是以沾水筆寫英文書法，手腕必須固定，不可轉動。這個原則適用於右撇子與向外寫的左撇子，當然也適用於向內寫的左撇子，亦即，手腕與前臂必須視為一個單位，以手肘來驅動手的上下移動，而不是使用手腕；而筆尖在紙上的來回移動，則要以肩膀來驅動。

筆尖的筆叉承受壓力便會張開，而向內寫左撇子在寫筆劃的方向是由下往手腕方向寫，這代表向內寫左撇子的「豎」其實是「提」，「提」則是「豎」。你不懂什麼是豎和提嗎？別擔心，下一節我會介紹所有筆劃。接下來，我會以「粗線」代替「豎」，以「細線」代替「提」，藉此來說明向內寫左撇子的筆劃。

其實對向內寫左撇子來說，最麻煩的不是粗線，而是細線。用力往下壓筆尖，會使筆叉斷裂，如果你發現自己常使筆叉斷裂，請你用圓頭的硬筆尖練習（Hiro 111EF、Ni-kko G、Gillott 404 等廠牌皆有此類產品），因為筆尖越硬，筆叉越不容易分開、斷裂。此外，請留意自己寫細線是否太過用力，正確的力道應該是沒有壓迫感的（筆叉幾乎不分開）。初學者不要用深色墨水，因為墨水顏色越深，流洩得越慢，不容易寫出細線（這點對左右撇子來說都一樣）。

向內寫左撇子最大的挑戰是——如何不要壓到自己寫出來的字，不弄髒手與紙面。因此向內寫左撇子必須練習把手抬高一點，不要接觸紙面。英文書法家 Jodi Christiansen 就是一位向內寫左撇子，她用透明壓克力自製下面有四個腳的墊子，使自己可以把手臂靠在上面，而不碰到未乾的字跡，不會弄髒紙面。

請擁抱自己的與眾不同！

左撇子應該為自己的與眾不同感到自豪！請別因為自己寫的字與右撇子不同而難過，左撇子英文書法家本來就不同於右撇子，誰能說你寫錯了？而且，只要你喜歡，有什麼不可以！

形 狀 與 曲 線

　　所有英文字體都是由一組字母構成的，而這些字母都是由少數的線條與曲線（筆劃）所構成。因此，花時間練習基礎筆劃，將使你往後的英文書法學習旅程一帆風順。筆劃練習很像剛開始學開車，適應筆尖就像練習踩煞車，你必須拿捏寫字速度多快、力道多大，才不會壓壞筆尖。剛開始使用沾水筆難免感到陌生，但是別擔心，你很快就能適應。你會發現，拉回沾水筆尖所寫出的筆劃比較粗，推出沾水筆尖的筆劃比較細。你沒必要設法改變這個規則，沾水筆就是如此。

　　接下來，請你在另外一張紙上練習右頁的筆劃，這囊括了英文書法（摩登字體）的全部筆劃，你愛練習幾次，就練習幾次。請從「豎」開始練習，再練習「提」。

慢慢寫

　　一開始練習筆劃，最重要的是——慢慢寫！寫字速度應該比一般的寫字速度慢一倍，寫太快字跡會很潦草，墨水的消耗量變大，而且筆尖還很容易損壞。

豎

　　練習由上到下，寫出一條垂直的短線，

寫「豎」的時候，食指對筆施加力道（筆尖往下壓），力道越大，筆劃越粗。而且各種筆尖的彈性不同，有些比較軟，有些比較硬，寫出的粗細也會有差異。寫「提」的時候，食指則不必用力。

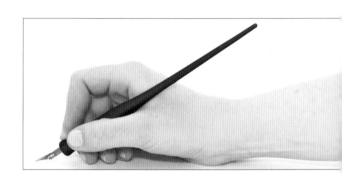

且線條的粗細要保持一致。寫字的速度越慢越好，欲速則不達喔。熟練以後，再練習中間較粗的線條，於下筆後逐漸增加力道，且於收筆前收回力道。這種兩端細、中間粗的線條，只能寫成「豎」，而不能寫成「提」，這是不同力道自然呈現出來的線條。

提

　　寫「提」筆劃不需要施加太多力道，以筆桿本身的重量去施壓，便能寫出很細的線條。寫「提」筆劃不可過度施力於筆尖，以免造成筆叉分開而刮紙。此外，墨水要沾得夠多，而且墨水不可太濃稠，如此一來，筆劃便會寫得很流暢。多多練習「提」筆劃，即可讓你的每一劃都一樣細。

竪（粗線）

提（細線）

竪與提的結合

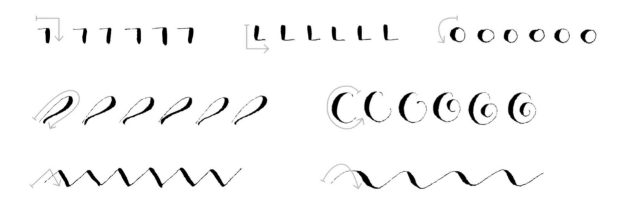

常見問題的解決辦法

「我的筆一直刮紙！」

以下兩個秘訣可以解決這個問題。第一，使用亮面紙；第二，寫字前先清潔筆尖，把筆尖燒一燒（如果你不曾這麼做過，請先洗淨筆尖上的墨水，再行清潔，詳見第18頁）。接下來，我們再進一步解決刮紙的問題吧。

▶ 請放鬆，握筆不要太用力，提筆太用力特別容易刮紙，寫「提」筆劃應該放輕力道，幾乎不要用力。

▶ 手握筆的位置往上，讓筆尖與紙所夾的角度變小，其實寫沾水筆所需的力道，比你想的小許多。

▶ 手指伸長一點，縮小筆尖與紙所夾的角度。握筆的手太用力、握太緊，當然會使運筆不流暢，容易刮紙。

▶ 請用四百號以上的砂紙練習，在紙上輕輕運筆，幾乎不要施力。用四百號以上的砂紙練習，筆尖磨損的情況會非常明顯，而為了不讓筆尖磨損，你即會注意施力大小。先不要沾墨水，直接在砂紙上練習上下左右的筆劃，之後再沾墨水練習。請多練習幾次，直到你可以毫不施力，運筆順暢。

上述方法如果無法解決你的問題，可能代表你的運氣特別糟，用到百年難得一見的筆尖大魔王，請你直接放棄這個筆尖，換一個新的筆尖。此外，也有可能是你的寫字姿勢（角度、力道、速度）不適合這個筆尖的彈性，你可以購買不同彈性的筆尖來試試看。

「筆尖流不出墨水！」

使用具有優質防水層的筆尖以及優質墨水，就能夠緩慢而均勻地流出墨水。優質的筆尖與墨水缺一不可，某一環節出錯，沾水筆的使用即會產生問題。

▶ 請將筆尖伸入墨水瓶，沾滿墨水。充分沾取墨水的筆尖，不應該凝結水珠，也不該有排斥墨水的情況。若你遇到這種情形，請依第18頁的方法改進。

▶ 請將筆尖浸入阿拉伯膠（參考第13頁），再浸水洗淨。阿拉伯膠可以潤滑筆尖，使墨水流洩得更順暢。

▶ 若你的墨水完全流不出來，可以在沾取墨水以後，讓筆尖沾一點水稀釋墨水，以促進墨水流洩。如果這麼做墨水還是流不出來，請你將筆尖抵在紙面上，施一點力，使筆叉略為分開，接著收回力道，再繼續寫字。

「墨水流太快！」

再小的筆尖都足以吸納寫完一個字的墨水量，但如果你的墨水流得太快，使你寫不完一個字，可參考以下建議：

▶ 寫「豎」筆劃若有墨水漏出的情形（墨水流得太多、太快），可能是你的力道太大。請放鬆，流暢地運筆不要停頓。寫得太快，不知不覺增加力道，也會導致墨水漏出喔。

▶ 筆尖的墨水流洩得不順暢，在紙面留下一段段不連續的墨跡，表示筆尖太硬、筆叉相黏，或是墨水太濃稠。此時，請先將筆尖浸水潤溼，再用小號水彩筆或軟毛牙刷清潔筆尖的縫隙和孔洞。市售的水性書法墨水可直接使用，但壓克力防水墨水比較濃稠，容易堵塞筆尖，如果你用的是壓克力防水墨水（或放很久的水性書法墨水），可以稍微以水稀釋。

「我寫的字都是斜的！」

如果你不喜歡寫出來的字傾斜，不妨稍微旋轉紙面，因為寫字姿勢很難矯正，但調整紙的擺放角度很簡單。紙面旋轉的角度沒有對錯之分，只看你喜不喜歡。一般來說，字寫得越斜，感覺越正式。

先練習字母與單詞，最後再挑戰寫句子

摩登字體英文書法擁有獨特的結構和筆劃風格。但現在我們要先學習傳統的英文書法，從每個字母的一筆一劃開始練習，熟練後再來創造屬於自己的獨特字體。

接下來的第 32 到 45 頁，列出了二十六個英文字母的各種手寫字型範例，風格皆不相同，請你臨摹這些字母，練習將它們放大、縮小，看看自己可以寫出幾種風格的字體。自己喜歡的字體，請多練幾次，你可以反覆寫同一個字體，直到你不用看範例也可寫出與範例相同的字體，練到這個程度代表你的肌肉已經記住此字體的施力方式。請練到不必集中精神，也能下意識寫出相同字體的字母，再去練習下一個字母。一般來說，這個階段的練習要花很長的時間，是一場耐力賽。但這是英文書法的基礎，在這個階段打好底子，之後才能事半功倍！

你可以從自己的英文名字開始練習，藉此得到成就感，增加學習動力。這不是上學，沒人規定你一定要依序從 A 學到 Z。開始寫單詞以前，請你至少練好十二個字母。

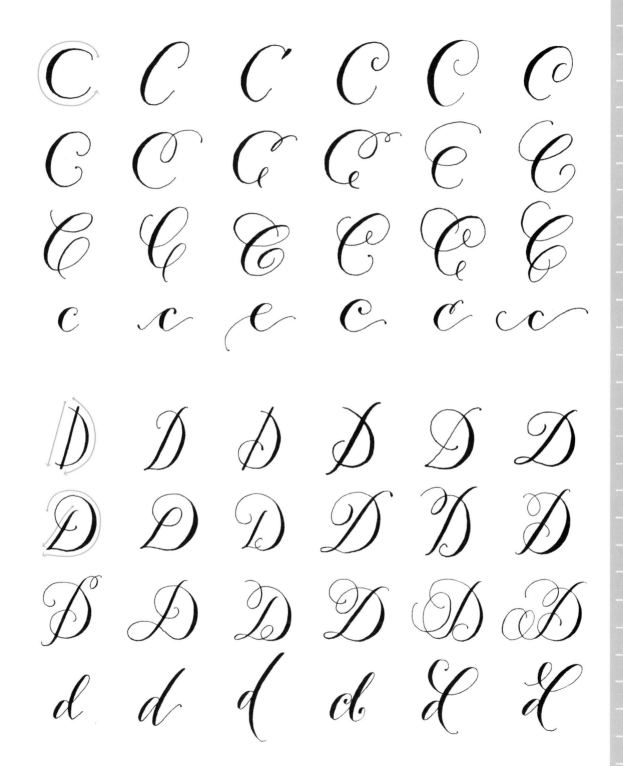

請依箭頭的筆劃方向，調整紙或手臂的角度，平穩地寫下 E 與 F 的第一劃。握筆力道要保持一致喔。

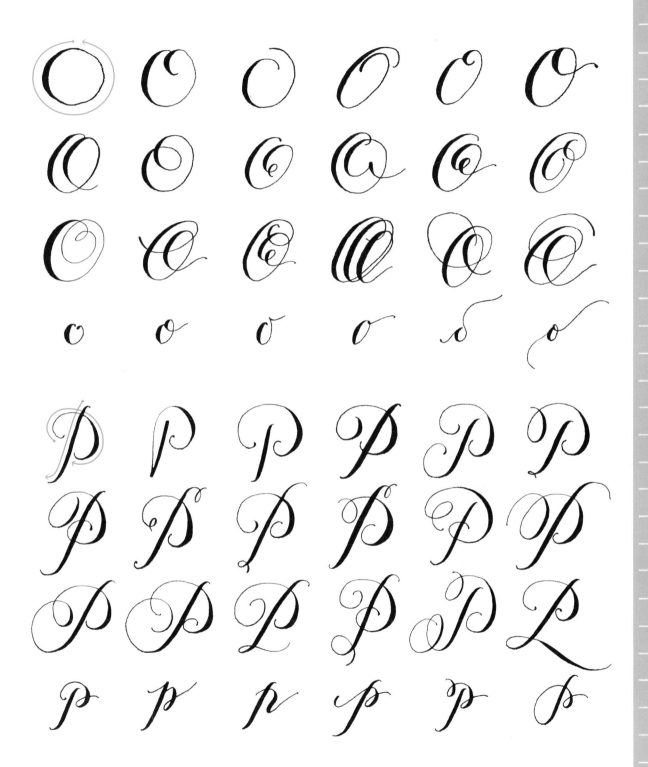

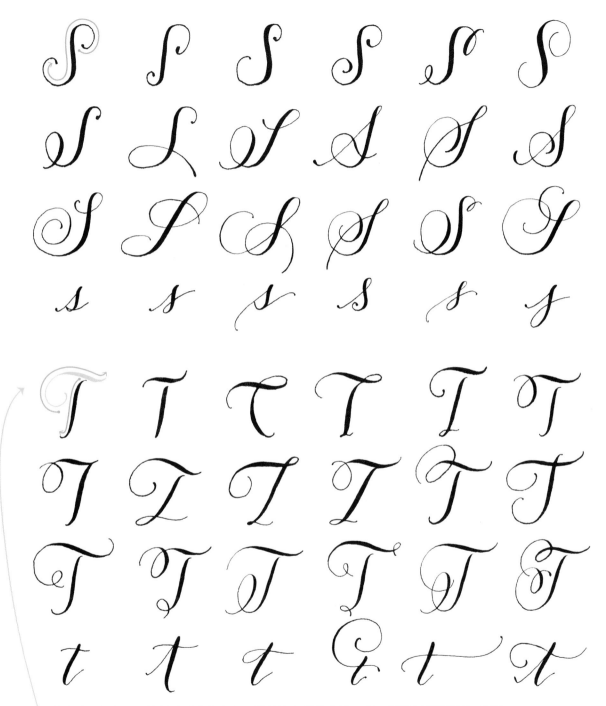

請依箭頭方向，調整紙或手臂的角度，平穩地寫下 T 的第一劃。握筆力道要保持一致喔。

請依箭頭方向，調整紙或手臂的角度，平穩地寫下 Z 的第一劃。握筆力道要保持一致喔。

0 0 0 0 1 1 1

2 2 2 2 3 3 3

4 4 4 5 5 5

6 6 6 7 7 7

8 8 8 9 9 9

+ & 8 & & &

? ? ? ! ¿ % % @ @ $ $

{ } () " " " " " " " " • ■ ▼ ▲ * ✳ ✶

. , , : ; ; # ~ ✳ ✳ ✳ £ €

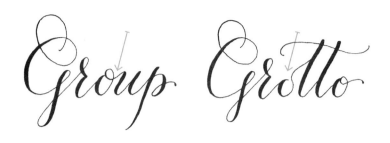

字的筆劃要因應不同的情況變化。如左圖所示，Group 的 o 最後一劃是持平，連結到 u，而 Grotto 的第一個 o 因為要連結到較高的 t，所以最後一劃與第二個 o 不同。

單詞

　　英文書法練習要從字母開始，字母可以寫得流暢，再來寫完整的單詞，如此才能寫出一手好字。當你已經練了十二個字母的寫法，就可以開始寫簡單的「單詞」。這裡的「單詞」加引號是因為在此練習階段，你不必寫正確的英文單字，只是要練習流暢地串連各個字母，舉例來說，你可以練習連結「bca」這三個字母，而不一定要寫「cab」（計程車）這種有意義的單字，因為現在的練習只是為了使運筆流暢。

　　英文單詞只是英文字母的集合，不具文意，但必須寫得生氣勃勃才好看，字母的連結必須自然流暢，也就是說，字母間的連結必須視情況變化。舉例來說，小寫 o 頂端的最後一劃，會依據下一個字母的形狀，決定字尾持平或拉高。

句子與空間

　　練習完所有的英文字母，接著來寫單詞吧。寫英文單詞的注意事項，與字母稍有不同。單詞與單詞之間留有空間（字間距離），這代表著一個字的結尾與另一個字開頭的距離。這個空間的拿捏，可以使平淡無奇的設計變得亮眼，也會影響字跡的辨識度。

　　單詞的長短會影響字間距離。大寫字之間的距離，要比小寫字大，而對印刷排版來說，字間的距離應以 M 的寬度為單位※。然而，英文書法的 M 書寫方式變化較多，如果 M 的花邊繁複，此單位的寬度會跟著大幅改變。此外，最好不要讓讀者注意到字間距離的存在，如果字間距離太大或太小，使讀者覺得突兀，將會對字詞的辨識造成負面影響。

※ 西方的字型學很重視測量，他們以 "M" 的寬度為字間距離的單位。這是一個彈性的單位，字號大小決定此單位代表的實際寬度。

書法練習　#1

你可以用幾種方式來寫自己的英文名字呢？練習以各種方式來寫自己的英文名字，與練習字母的連結、注意字間距離一樣，是一個很好的練習，因此請你試一試吧！如果一個單詞中，有兩個同樣的字母，我建議你用兩種方式來寫。右圖是我的名字，當中的兩個 l 即是以不同方式書寫而成。

練習以不同的方式來寫同一個單詞。變化單詞內的字母寫法，可激發你的創造力，等於是強迫你練習平常不常畫的花邊。那麼，你可以用幾種方式來寫自己的英文名字呢？應該不只二十種吧！

I bathed in the poem of the sea,
infused with stars and milky

— RIMBAUD

句子對齊基線

英文書法初學者很難在紙上寫出平直、對齊的句子。因此剛開始練習的時候，不需要擔心有沒有對齊，先著重於各字母的字形變化和創造性，接著再來解決對齊的問題。

把句子寫成一條水平直線的秘訣在於「調整紙的旋轉角度」，而不是改變手臂寫字的角度，因為手臂寫字的角度不容易改變。除此之外，你可以用有線的紙來練習，選用市售的英文書法專用練習本。你也可以用鉛筆和尺自己畫線，寫完再把鉛筆痕跡，以橡皮擦擦掉。但如果你使用高級紙，想要得到完美效果，你應該會擔心鉛筆留下痕跡吧。若你選用淺色紙，光線可以透過去，建議你使用燈箱，在淺色紙下面墊一張有線的紙。美術社有賣英文書法專用的透明線條紙（calligraphy transparent sheet）；你亦可用描圖紙自製，準備細字奇異筆與尺，自己畫垂直線、水平線與斜線。請把自製的透明線條紙黏於燈箱，再覆上淺色紙來練習英文書法。你的紙如果是深色的，不妨用皂石鉛筆（soap pencil，參考第 55 頁）和金屬尺，在紙上畫白色的線條，等英文書法的墨水乾了再擦掉，這種鉛筆的痕跡很容易擦乾淨。

本書收錄的字體有些比較嚴格，要求一定得對齊基線，連 p, y 等字母都不可以寫在基線下方；但有些字體很自由，甚至奇形怪狀。如果你喜歡這種不恪守基線的字體，你可以寫得誇張一點，有些字母寫在基線上方，有些則寫在下方。

書法練習 #2

創造一些不具意義的單詞，把它寫得漂漂亮亮的！你也可以上網找自己從沒看過的文字來臨摩。Lorem Ipsum（lipsum.com）這個設計師的愛用網站，提供了多種文字供你臨摩（中文版請見「亂數假文產生器 Chinese Lorem Ipsum」）。練習自己看不懂的文字，可使你把注意力放在字的外形、結構，而不會分心去閱讀文意，或是花費心力去思索要寫什麼內容的句子。

Lorem ipsum dolor sit amet, consectetur, adipiscing elit.

利用 Lorem Ipsum（lipsum.com）來練習英文書法，可以使你專心練習，不會分心去理解文意。

調 整 心 態

英文書法不同於一般書寫

這裡有一段有關英文書法的箴言，請跟著我唸：「寫英文書法不是在寫字，英文書法和一般的書寫不一樣。英文書法家寫英文書法和寫字所用的是不同的大腦部位。」請你再唸一遍，牢記在心，這是初學者必知的真理。寫便條的人不會思考接下來要寫什麼字體，只在意自己要記下來的內容，當然也不會構思筆劃的變形與表現。

相較於一般書寫，英文書法比較像畫圖而不是寫字。在英文書法的世界，文意並非首要，重要的是文字的形狀、連結每個字母的曲線，以及所有字詞展現於紙面的模樣。

形狀無關於文意

練習的時候，請你把文字形狀和字義分開，猶如打坐，把注意力放在揮筆的節奏、字形的曲線。你描繪的是一幅圖畫，而不是

一篇文章，只是你所繪畫的，不是樹木或美麗風景，你繪畫的是單詞和字母。另外，你不該在寫英文書法的途中，才思索如何遣詞用字，以及表達內容。你應該在開始寫以前，想好自己要寫什麼字詞。

失敗是成為英文書法家的必經之路

分開看待字義與字形，你便可以創造美麗的英文書法。光是練習做到這點，就可能使你吃足苦頭，一再失敗。但失敗為成功之母，這是成為英文書法家的必經之路。有一回，我設計一張「save the date」婚禮預告卡片，卻寫成「sate the date」，文意變成「厭煩的一天」，而且我修了兩次才發現錯誤！

由此可知，每個人都會犯錯，如果你沒有犯過錯，很可能代表你花太多心力斟酌每個細節！

練習、練習、再練習，等你練習到可以隨手寫出想要的字體，不必花費心力去思考這個字該怎麼寫，你的錯誤就會越來越少，但不會完全消失。你能做的只有讓自己越來越精於校對，如果你發現自己寫錯，千萬別太自責，要學會接受失敗，把注意力放在下一次的精進，如此一來，你就會進步得越來越快。看見其他英文書法家的作品都那麼美，自己的卻不然，難免會氣餒，不過請你想一想，對方資源回收桶內的情況，或許跟你一樣慘不忍睹！

書法練習　#3

請選一則名言佳句來練習英文書法！你可以用不同顏色的墨水或字體來寫，例如草寫和正體夾雜，或是大小寫混合。這個練習可以幫助你分離字形和字義。選出句子裡最重要的字詞，用不同的大小、顏色來寫，並調整位置，來突顯這些字詞。

書寫英文書法可用不同的顏色、大小、粗細、字形、斷字等，來突顯特定字詞。此範例我以粗筆和金色突顯 true love（真愛）與 run smooth（順利）。第 3 章會教你寫兩倍粗的豎筆劃，以及用淺色墨水寫深色紙的技巧（右圖文字為「真愛無坦途」，這是莎士比亞《仲夏夜之夢》的句子）。

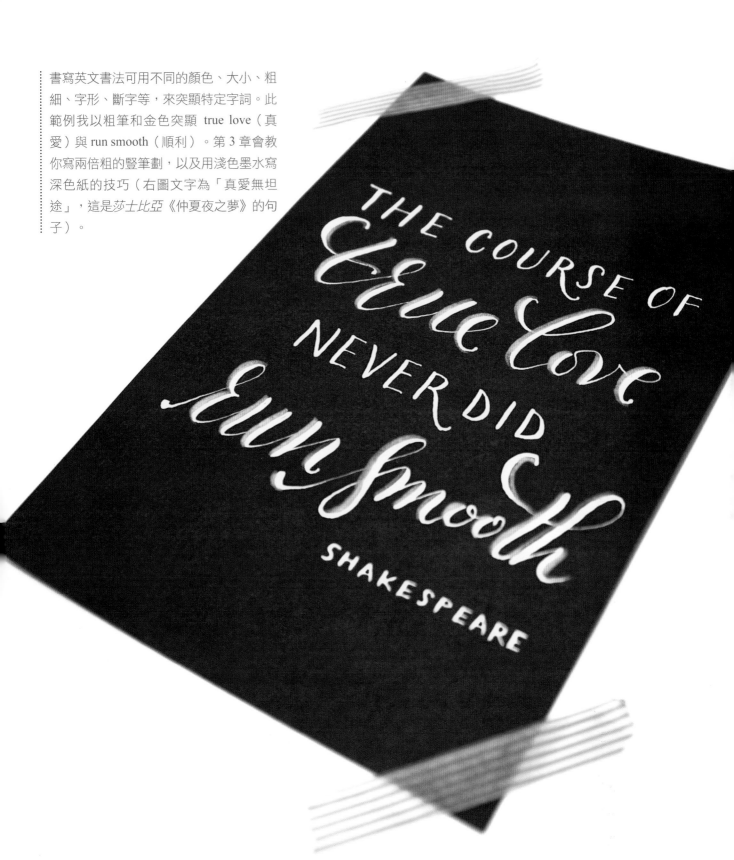

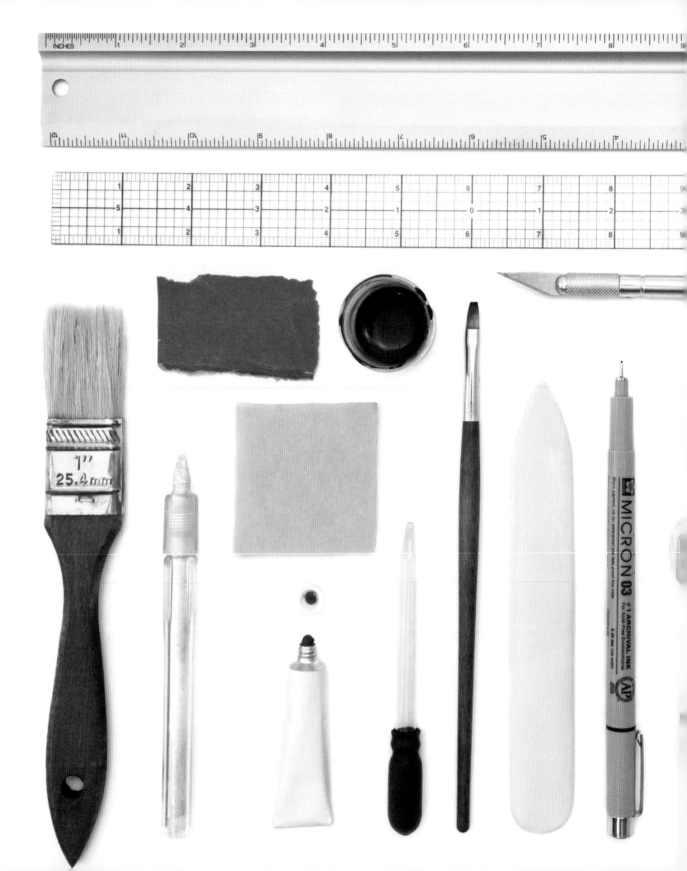

Intermediate Tools & Techniques

【混合媒材、工具與技法】

為你的工具箱
增添新工具吧！
運用本章的六個媒材混合技法
使你的英文書法更上一層樓

左圖從上方開始，順時針依序是：軟木墊鋁尺、透明格尺、十一號 X-Acto 雕刻刀、透明膠帶、留白膠、日本金葉水彩盤、極細針筆、折紙骨刀（Bone Folder）、小號水彩筆、滴管、水彩、皂石鉛筆（soapstone pencil）、一吋石膏刷、四百齒砂紙、混合膠彩、膠水清除擦（rubber cement pickup）。

摩登字體英文書法不只具有獨特的字形表現，還運用了鮮豔色彩、創新媒材、大膽結構與特殊設計，使畫面活潑多彩。因此，第 3 章將介紹六個新穎的技巧，為你的字形設計增色。學會運用水彩（watercolor）和膠彩（gouache），將帶你邁入新世界，徜徉於不透明與半透明的色彩，並擴大書寫媒材的可能性。此外，筆劃往下的超粗線條、以深色紙搭配淺色顏料，皆可突顯字句，營造搶眼的效果；而運用墨水與水彩塗布渲染法（watercolor wash），可增加顏色的變化；把文字基線改為曲線，則可創造層次變化，使設計的調性產生變化。

永 遠 不 完 美 的 工 具 箱

在實際操作之前，你需要為工具箱增添幾件利器，後面幾章的教學會用到這些工具，我把它們列在下文，一併說明。

水彩筆

摩登字體英文書法的水彩筆負責將顏料塗上沾水筆，以及調合色彩，亦用於墨水與水彩的塗布渲染法。而本書的範例用了一組短毛、平頭的水彩筆，這些水彩筆的筆刷最好大小不

一。此外，請準備一把寬頭筆刷（例如一吋石膏刷）與一把寬頭海綿刷（foam brush），以方便操作大面積的顏料塗抹，例如用於黑板等。

調合顏料的工具

調合石膏與水彩，可用小塑膠滴管或玻璃滴管來吸取所需的水彩分量。滴管也可以用以調合墨水，或是將墨水移到另一個容器中。

顏料瓶與墨水瓶

水彩和膠彩混水調合後，裝進密閉容器即可長期保存。如果你需要調製特別色，請一開始就調出足夠的量，以免還沒完成作品，顏料即用完，且調不出同樣的顏色。對沾水筆來說，最適合用來調合與保存顏料的是細窄型瓶子，這種瓶子可以讓沾水筆沾取到最後一滴的墨水，毫不浪費。美術社有販售這種專門為沾水筆設計的容器，你也可以用嬰兒食品的玻璃罐，或是特百惠的小容器（Tupperware，家用保鮮盒）。

黏著劑

我不只會用紙膠帶來固定紙張，還有各種可用於書寫與美工的黏著劑、膠帶，包括口紅膠、生膠（rubber cement）、透明膠帶、雙面膠帶（搭配膠台使用）。我建議你買一塊膠水清除擦（rubber cement pickup），這是一種膠皮塊，可以輕鬆、快速擦除紙上的生膠、留白膠（masking fluid）等。

皂石鉛筆

皂石鉛筆適合在深色紙上寫字，痕跡也很容易擦除，因此你若不希望打底的線條影響到作品的呈現，不妨以皂石鉛筆來寫深色紙。你也可以用皂石鉛筆來寫黑板，它的效果近似粉筆，但皂石鉛筆的筆尖比較細，以打底來說，比粉筆方便。皂石鉛筆的價格不貴，請選購同於石墨鉛筆的粗度。請試試看皂石鉛筆！用過之後，保證你一輩子離不開皂石鉛筆。

極細針筆

若你要創作大型作品，可以用鉛筆和針筆畫出大概輪廓，幫助你決定字體的呈現方式和風格。而我認為極細針筆最好用，推薦你選購 0.2 到 0.5mm 的粗細。等作品完成，你還可以用針筆劃下完美的句點——簽上自己的大名！此外，記得選擇快乾、適合作品保存的極細針筆喔。

通常我都會先用鉛筆描繪線條，畫錯就可以擦掉，接著再用針筆進一步描繪。如此一來，便可以把英文書法的底稿打得又快又好，而且不會浪費昂貴的墨水，也不需要花時間調整沾水筆尖。打好底稿，你就可以專心寫英文書法，將錯誤降至最低。

裁切工具

你應該曾用剪刀將一大張紙剪成小紙條吧，所以你應該能體會，看到剪下來的紙緣不平整有多麼令人沮喪！因此，請你務必買一把十一號X-Acto雕刻刀、一塊切割板與一把軟木墊鋁尺，相信我，你會覺得這筆投資很值得。還有很多工具值得你投資，我就不再詳述了（若買不到大型切割板，可去布料行找找看）。購買雕刻刀，請記得一併購買多副十一號X-Acto替換刀頭，刀一變鈍就立刻換掉！此外，你可以用一塊切割板當桌墊，讓裁紙變得更方便。

折紙骨刀（Bone Folder）

折紙骨刀（Bone Folder）可以在紙上壓出俐落的痕跡，而不會割壞紙面。已上色的紙、手工紙、塗層紙等容易產生刮痕，必須用這種折紙骨刀才可以把厚卡片折得完美。

傳統的折紙骨刀以動物骨頭製成，因此你可以自己磨出所需的角度和銳利程度，不過今日大部分的市售折紙骨刀都是合成材料製成，不能這麼做。

留白膠（masking fluid）

留白膠的英文 masking fluid，又稱為 frisket 或 drawing gum，這是一種質地稀薄的橡膠，塗在紙上可產生隔離作用，乾掉便很容易用膠水清除擦（rubber cement pickup）擦除，也可以用手指輕輕摳掉。特別的是，質地稀薄的留白膠，可以當成沾水筆的墨水，塗上沾水筆，直接在紙上寫字，再用墨水或顏料塗布整張紙，等到乾了再除去留白膠，你的手寫字即會露出紙的底色，形成反白效果。

寫字板與燈箱

有些英文書法家發現，在斜面（寫字板）書寫英文書法，作品的品質與姿勢的舒適度，都比在平面寫（桌面）還好。初學者不需要購買斜面的寫字板，但如果你寫起字來總覺得手不舒服，也可以試試看。而購買燈箱，不僅可以讓你在斜面上書寫，也較易於描字、描圖，非常實用。

掃描器與基本圖像編輯軟體

　　白紙搭配黑色墨水的作品，不需要用最高級的掃描器。選購掃描器要注意解析度，你的掃描器至少要能輸出 300 dpi 的圖像，dpi 是圖像數位化的像素，數字越大越清晰。300 dpi 可以輸出原稿尺寸，600 dpi 則可輸出原稿尺寸的兩倍，而且保持清晰。

　　基本圖像編輯軟體可以儲存掃描好的作品，以供複製、應用，你可以將自己寫的英文書法做成橡皮章、凸版印刷等。我們對圖像編輯軟體的基本要求是可以裁切、解析度高，還要能夠把圖像轉成灰階，一般的圖像編輯軟體都有這些功能，免費軟體也有。其實電腦、掃描器、數位相機等，原本就附有基本的圖像編輯軟體。但你如果想另外購買，又不想透支，不妨先在網路搜尋免費軟體，它們的功能都很強大，介面也很好用（英文書法的掃描與圖像處理，請見第85頁的說明）。

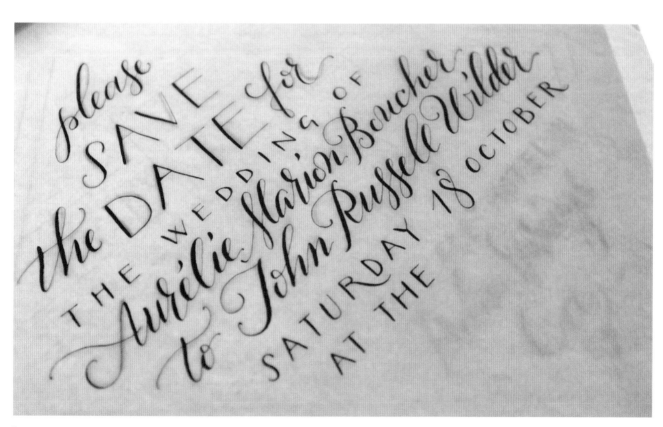

燈箱讓描圖變得很方便。上圖是一張婚禮邀請卡，我把鉛筆草圖墊在底下，以燈箱照射，再描繪字體。

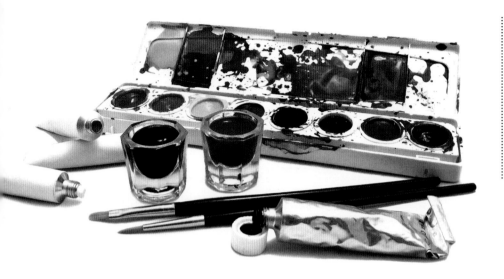

用水彩、膠彩與壓克力顏料來寫英文書法，比墨水麻煩，但是可做到一些墨水做不到的效果，舉例來說，墨水即無法在深色紙上寫淺色或彩色的字。左圖展示了盒裝、管狀的水彩，以及瓶裝膠彩。藍色是膠彩的原貌，紅色則是混水的膠彩。

以水彩代替墨水

水彩具有美麗的透明感，很適合英文書法。水彩稀薄、可溶於水，不易阻塞沾水筆，而且可以調製特別色。水彩有很多迷人的顏色與種類，令人目不暇給，甚至有金屬色、金粉材質、盒裝水彩餅、瓶裝或管狀的液態水彩。

管狀水彩與水彩餅

管狀水彩和水彩餅的差異，寫在紙上便一目了然。所有的水彩製作過程都一樣：先以水、阿拉伯膠或甘油等介質混合色素，再裝入瓶罐、金屬管、塑膠管等不同形式的容器，並據此決定要保持液態，或是乾燥成餅狀。水彩的價格差異很大，然而以英文書法來說，價格其實不重要，買一盒十六色水彩餅不到十塊美金，一樣可以寫得很好。盒裝水彩餅的各色水彩一字排開，讓人一覽無遺，方便選色，而且清潔起來幾乎不費吹灰之力。反之，管狀水彩比較貴。你可能會好奇既然如此，為什麼英文書法家還是會用管狀水彩。這是因為管狀水彩比較便於調製大量的特別色顏料，相反地，要用水彩餅裝滿墨水瓶實在太麻煩了。此外，管狀水彩可以擠在調色盤上，以沾水筆混合各色水彩調出你想要的顏色，再直接書寫，但水彩餅沒辦法以沾水筆直接沾取，必須先用溼的水彩筆沾取顏料，再塗上沾水筆尖，相較起來不方便許多。

如何調合水彩

　　管狀水彩需加水調合，水越多質地越稀薄。你如果要調出不透明的顏色，顏料濃稠度就不能比全脂牛奶稀薄。如果你想要具透明感的顏色，則可以加水稀釋得比全脂牛奶稀薄。

　　如果你用的是水彩餅，可以事先加水浸溼水彩餅，等你要坐下來開始工作的時候，水彩餅便已溼潤，可以立刻使用。此外，若你用水彩調出了某個美麗色彩，卻因為質地太稀薄，而無法寫在深色紙上，你可以加入一點白色膠彩，使它變成不會透出紙張底色的顏料（下一節將介紹膠彩）。

如何用水彩寫字

　　用水彩寫字的方法跟墨水一樣，但水彩越濃稠，它流出沾水筆尖的速度就越快，必須經常沾水。水彩剛從筆尖流洩出來的時候，顏色最深，接著會越寫越淡，每次沾水彩寫字都會重複這個循環，因此造就了獨特的漸層。我每次沾取水彩，都會盡量寫到沒顏色為止，完全發揮水彩由深轉淡的漸層效果（使用沾水筆墨水和膠彩則相反，我不會寫到沒顏色，這樣才能避免墨水乾掉，且使筆劃的質感保持一致）。水彩調得過濃，流洩速度太快，很快就會寫到沒顏色了，寫不了幾個字。使用水彩書寫的時候，如果沾水筆寫不出字，不妨讓筆尖先沾一點清水，再開始寫。

everything you can imagine is real.

　　右圖是用水彩寫的英文書法，我用的是一盒四塊美金的水彩盒，只取了三種顏色：深藍、淺藍、綠色。這三種顏色的墨水（水彩加水）混合於筆尖，可創造出獨特的書寫效果，使顏色變化萬千。左圖文字出自畢卡索，意為「你所想像的一切都是真的」。

PABLO PICASSO

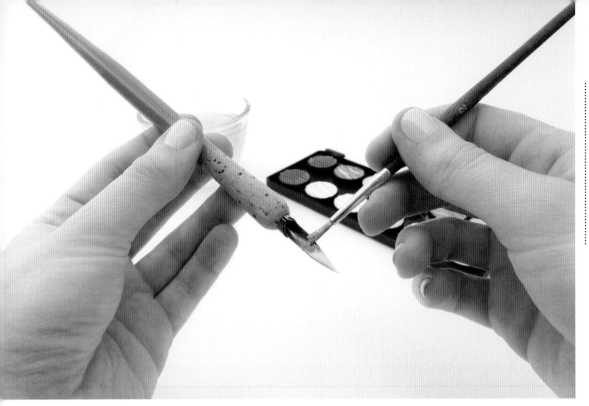

把兩種以上的水彩塗在沾水筆尖，可以創造色彩的漸層變化。你可以用一枝小水彩筆，把某種顏色的水彩塗在筆尖的近末端處，另一種顏色的水彩則塗在近筆桿處。

書法練習 #4

水彩具有水性、半透明的質地，可以調合得很均勻，在紙上呈現完美的效果。你可以依循下列步驟，以一盒水彩和一枝水彩筆，輕鬆寫出色彩繽紛的英文書法。

1. 將水彩筆沾滿調好的水彩，塗在沾水筆尖上，先寫第一個字母。

2. 提起沾水筆，不必清潔，直接把另一色的水彩塗在這個顏色的後面（較靠近筆桿的地方）。

3. 接著寫一兩個字母，此時沾水筆尖上的兩個顏色會開始混合，創造出漸層效果。

4. 請重複上述動作，直到寫完。若你想要顏色的漸層變化看起來自然一點，請選擇調性相近的顏色，例如可依序塗上藍色、藍綠色、綠色，再反過來塗上綠色、藍綠色、藍色。

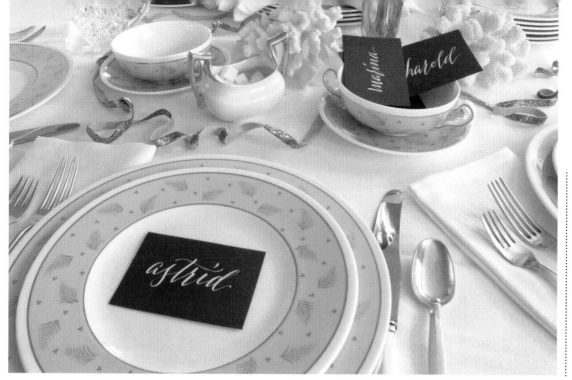

膠彩的顏色飽和，質地不透明，與墨水和水彩不同。左圖以螢光薄荷綠膠彩，搭配深褐色珠光紙，讓人一眼就看見你的席位卡。

以膠彩代替墨水

什麼是膠彩

　　膠彩（gouache）又稱水粉，質地不透明，水性，容易調色，快乾。乾掉的膠彩表面有光澤，無論是用於白紙或深色紙，無論是用於一種紙質或用於多種材料的結合體，都很顯色。膠彩不會被紙吸收，乾了以後會略為凸起。

　　剛擠出來的膠彩質地較濃稠，呈泥狀，必須用水調合成適合書寫的濃度。膠彩與水彩的不同在於，膠彩的色素濃度較高，色素分子較大，一般都混有白色色素（粉筆質地），因此呈不透明狀。水彩與墨水摻水稀釋顏色會變淺，但是要調淺膠彩，必須加入另一個顏色比較淺的膠彩，無法直接加水調整顏色的深淺。

　　膠彩有各種廠牌和等級可供選擇，一般來說，等級較高的膠彩，色素粒子研磨得比較細，可滑順地流出筆尖。初學者可從中低階的膠彩開始練習。

如何調合膠彩

　　一枝平頭小水彩筆沾一點水，就可以調整膠彩的濃稠度。請你一次只加入少許的水，慢慢將膠彩濃度調到鮮奶或打發蛋黃的程度。我是用眼藥水的滴管來為膠彩加水，以免不小心加太多。若要混合兩種顏色的膠

彩，請先將兩者混合成你喜歡的顏色，再加水調整濃稠度。若要改變顏色，請加入他色的膠彩。膠彩乾掉顏色會變深，因此你可多試幾種顏色，觀察膠彩變乾後的顏色變化，以幫助自己選色。

我手邊隨時都備有以下幾色膠彩：純白（permanent white）、墨黑（jet black）、正紅（primary red）、正黃（primary yellow）、正藍（primary blue）。有這五種顏色，你就可以調出所有顏色。加墨黑色可使顏色變深，加純白色會變淺，紅黃藍三色混合可以調出棕色，想要暖色系可多加黃色，冷色系則多加藍色。黑白可調出灰色，但色調偏冷色系，可加一點黃色增加暖意。只有金屬色和螢光色利用上述五種顏色調不出來，你可以等有需要的時候再去購買。此外，你還可以混合膠彩和水彩，使水彩變得不透明。

膠彩乾得比較快，我建議你用密封的瓶子來裝自己調出來的顏色，而且當你需要花好幾天或好幾星期去完成一份作品時，即使你用密封的瓶子裝調好的顏料，幾天後膠彩仍會因為水分蒸發而變濃稠，這時請加一些水來稀釋。

如何用膠彩寫字

膠彩最適合在深色紙上書寫，不過我還是建議你先以深色膠彩，在淺色紙上練習，等到有經驗後，再以淺色膠彩寫在深色紙上（參考第 68 頁）。

不只有未加水的膠彩很濃稠，已加水調合的膠彩在乾掉的過程中，也是呈泥狀，所以你不能覆寫、修改已寫好的字，也不能為筆劃加粗，除非你在膠彩還很溼的時候快速完成動作，不然就要等到膠彩全乾後再修改。

你可以將沾水筆伸入膠彩瓶，沾取調好顏色的膠彩，或是用水彩筆沾取再塗上沾水筆尖。膠彩比較濃稠，通常不會在第一個筆劃就自動流出來，你可以讓筆尖先沾一點水，膠彩即會流出來了，如果沾了水還是沒有用，或是很快就寫不出來，可能是膠彩太濃稠了，請加水稀釋。

沾取一次膠彩，不像沾取一次水彩那樣，可以寫很多字，因此你沾膠彩的次數會比較多，有時字只寫一半即需沾取。所以你必須隨時注意沾水筆的膠彩量，盡量寫完一個筆劃再去沾取，而不要在筆劃寫到一半的時候沾取，以免筆尖變乾，又要想辦法讓膠彩能夠流出來。沾過膠彩的沾水筆尖需用軟毛筆刷來清潔，我用膠彩寫英文書法的時候，通常會每隔十五到二十分鐘便清潔一次。由此可知，使用膠彩比使用一般墨水更耗時、更耗費心力，但膠彩的特殊效果不會讓你失望，絕對值得你費心。

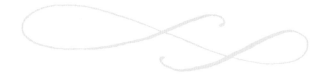

以墨水與水彩塗布、渲染紙張，可創造變化萬千的色彩，既能當作英文書法的背景，又能為整個作品增添變化。例如英文書法卡片的信封內側就可以染上墨水或水彩，讓人打開信封馬上看見美麗色彩，別有一番風味。

墨水與水彩的塗布渲染

墨水與水彩的塗布渲染可以為英文書法作品，增添生氣與深度。你可以用已塗布渲染的紙來寫英文書法，或為整個作品增添變化，例如英文書法卡片的信封內側就可以染上墨水或水彩，讓人打開信封馬上看見美麗色彩，別有一番風味。你可以利用幾個色調相近的顏色來塗布渲染，打造正式的感覺；

或是只為紙的一小部分染色，大量留白，打造極簡風格；你也可以利用幾個對比的明亮顏色，營造活潑的感覺。然而，墨水與水彩的塗布渲染，最棒的優點是製作方法很簡單，色彩、風格變化多端，非常百搭，可用於各種設計，所以我都會一次製作很多種顏色和花樣，以便隨時運用。

書寫練習 #5

美術器材

- ▶ 報紙或卡紙（鋪在工作台上，以免弄髒桌面）
- ▶ 寬柄刷
- ▶ 兩個洗筆的水桶
- ▶ 白色水彩紙（冷壓水彩紙可使顏色產生暈染效果，熱壓水彩紙則可呈現俐落筆觸※）
- ▶ 尺寸中號的水彩筆
- ▶ 餐巾紙
- ▶ 水彩或墨水（膠彩與壓克力顏料的質地不夠透明，不適合塗布渲染）
- ▶ 鹽（非必要，可省略）
- ▶ 牙刷（非必要，可省略）
- ▶ 顏色對比於所用水彩或墨水的壓克力顏料

方法

1. 以報紙或卡紙鋪在工作台上。用寬柄刷沾水，塗上水彩紙的某一面，再拿毛巾輕壓紙面，以免紙張浸溼，接著放置一旁待乾。此時水彩紙的纖維會因吸水膨脹，而使紙張變得捲曲，但你不用擔心，這就是我們要的效果。

等到紙變乾後，請以同樣方式為另一面塗上水，此時另一面的纖維亦會吸水膨脹，使整張水彩紙恢復平坦。

2. 準備好水彩或墨水。如果你用的是管狀水彩，請先以水調合，直到水彩濃度變成略大於水的程度。如果你用的是水彩餅，請先為你要用的顏色滴一點水，使水彩餅開始浸溼、軟化。如果你用的是墨水，請加水調合，直到墨水塗在紙上會呈現透明感。

3. 首先，以中號水彩筆沾取顏色最淺的顏料，自由地塗上乾的紙面，但不要塗滿整張紙。接著換一種顏色，以相同方式塗在空白處，或是與前一色重疊。請隨心所欲地塗色，不必考慮太多，這沒有正確方法，可以全部塗滿，也可以只塗一部分。你可以將一大滴顏料滴在紙上，再晃動紙張，讓顏料如河流一般，在紙上流動；你可以隨意畫圈，也可以仔細描繪條紋，或是畫放射狀的煙火。你可以選擇一組色調相近的淺色顏料，營造低調優雅的感覺，也可以用鮮艷的對比色，

※ 冷壓水彩紙是指中目水彩紙，粗糙度適中；熱壓水彩紙是指細面水彩紙，紙面光滑細緻。

打造活潑熱鬧的效果。試越多次，你越可以抓到自己的喜好，創造自我風格。而每一次的效果都不一樣，正是塗布渲染的美妙之處，它具有多變而生動的美，但如果你每次都使用相同顏色，即使你畫的圖案不同，展現出來的風格仍會有所侷限。

4. 塗色的時候，如果你覺得紙過溼，可拿餐巾紙沾掉多餘的水分。

5. 你可以試試看，先抓一把鹽撒在紙上，再開始塗色。如此一來，鹽粒便會吸收覆在它們身上的溼顏料，等到顏料乾掉，你拍落鹽粒後，紙面便會具有顏色較淡、形狀獨特的星狀斑點。

6. 你可以試試看，用一把牙刷沾滿壓克力顏料，以手指撥弄刷毛，在紙上隨意噴灑壓克力顏料。請盡量選擇顯眼而不會被背景色掩蓋的顏色，舉例來說，我喜歡以金色顏料來創造亮點，為作品增色，或用白色顏料噴灑在深色背景上。我有時會只噴灑紙的一部分或一個角落，營造一種隨性的感覺。

7. 把紙攤平晾乾。如果紙捲曲不平（這種情況常出現於潮溼的環境），可用幾本重書壓在紙上一夜。

8. 至此，你已擁有一張獨特的色紙，可以用來做信封內襯、席位卡、書籤、邀請卡、墊紙（黏在寫有英文書法的紙下面，以襯托英文書法）等，以及任何你可以想到的東西。

右圖所用的顏料是海軍藍墨水、水彩（桃子色與黃色）。我用牙刷將金色壓克力顏料噴灑在紙上，而且這張紙已先利用鹽，做出了星狀斑點的效果。

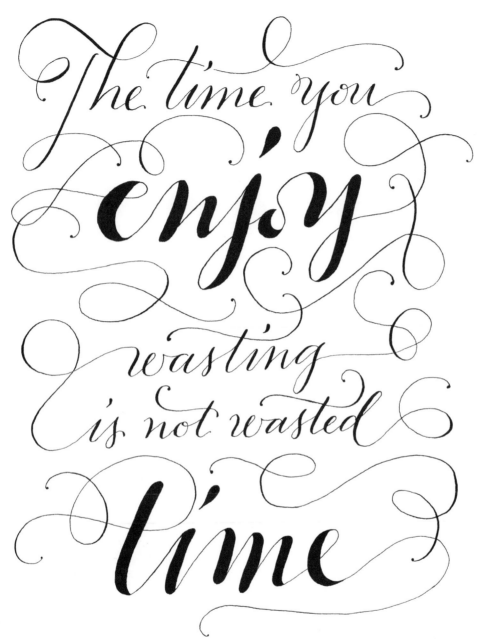

The time you enjoy wasting is not wasted time

在細的筆劃之間，插入粗筆劃，形成強烈對比。我以粗筆劃強調 "The time you enjoy wasting, is not wasted time." 這句名言的關鍵詞，使讀者唸到這些詞時產生停頓，比起直接唸過去，或許這樣更能展現出這句話的深層意義（此句意思為「你所享受的荒廢時光，並非荒度」，是英國哲學家、數學家羅素所言）。

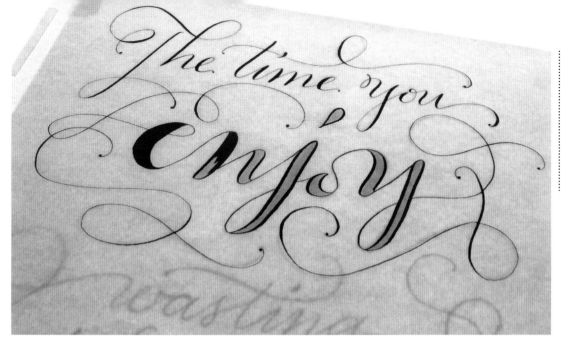

我先用鉛筆畫這句話的草稿，再利用燈箱寫上黑色墨水。書寫完成後，用電腦掃描使圖向量化，最後印成海報。

勇敢寫出超粗字體

每一位英文書法家所寫的字，都會自然地傾斜，但粗筆劃怎麼寫呢？英文書法的粗筆劃，是沾水筆由上往下寫的「豎」筆，並沒有使用特殊的墨水和筆尖，你可以選擇水彩、膠彩或一般墨水。無論你想寫的字體有多大，都能夠寫出粗筆劃，但以效果來說，用在大於一英吋（約2.54公分）的字母，效果特別顯著。

請選彈性為中度偏軟的筆尖，因為粗體字的筆劃必需有粗細的對比，所以筆尖的細度要能寫出細筆劃，但筆叉的彈性又要夠好，豎筆才會夠粗。初學者先用平常寫字的力道書寫，但要讓每個英文字母的間距拉大，在寫完豎筆，墨水還沒乾的時候，趕緊把筆劃描粗一點，可是筆劃的結尾要漸漸變細，以免與下一字母的連接顯得不自然。如果你寫完整個字才來描粗豎筆，墨水可能已經乾了，使人看得見你描粗的痕跡。我現在講的是豎筆，「提」筆可不能描粗喔，因為這樣才能突顯豎筆的粗度。豎筆的粗度決定於你描的次數，以及每個字母的間距，如果你想要寫得很粗，請把間距抓大一點，多描三、四次。

一定要注意粗細的對比。如果你的每一個豎筆都很粗，整體看起來會沒有亮點。粗體字必須夾雜在一般筆劃和細筆劃之間，才可創造顯眼的對比效果。你可以運用這種方式突顯手稿的亮點，或是同時傳達兩種訊息，舉例來說，信封的名字和地址就可以寫成粗體，其他訊息則寫成一般粗細度。

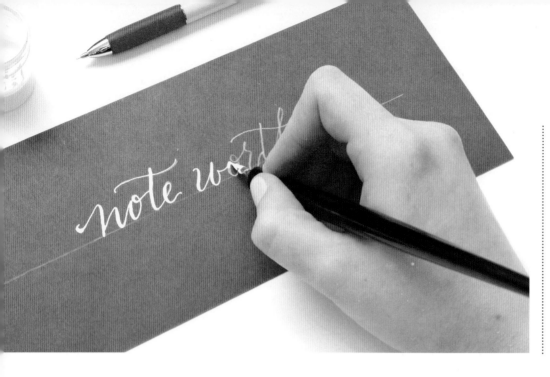

筆尖從一個筆劃轉折到另一個筆劃，會使墨水與顏料不易均勻流洩，而留下缺少顏色的點。你可以在未乾時，將筆尖輕壓在筆劃的上端，停留一秒，使筆尖流出顏料的水珠，將筆劃填滿。左圖我用皂石鉛筆打底稿，墨水由白色膠彩調製而成，因此等顏料變乾時，即可用橡皮擦將皂石鉛筆痕跡擦掉。

淺 色 墨 水 與 深 色 紙

膠彩和壓克力顏料的特色是不透明，以及飽和度高，最適合用於淺色墨水與深色紙的組合。不過，即使是最不透明的顏色，有時也需應用「填充」（infilling）的技巧。因為筆尖從一個筆劃轉折到另一個筆劃時，必須提筆，使較濃稠的不透明顏料不易均勻流洩，導致每個筆劃開頭與末端的墨水量減少，形成一個缺少顏色的點。在斜面上書寫，重力會惡化這種顏色不均的情況，這時你便需要「填充」。請趁筆跡還沒有乾，將筆尖輕壓在豎筆的頂端，讓顏料順流下來，填充顏色不均的點。顏料會沿著筆跡擴散，

不會暈開。你也可以稍微向下移動筆尖，讓顏料均勻分布，但不可以移動太多次，以免劃破紙張。

鉛筆在深色紙上打草稿，會看不清楚，使用燈箱也沒用，所以最適合為深色紙打草稿的是皂石鉛筆。如果你想打草稿，直接寫英文書法，可以像我一樣用皂石鉛筆打草稿，等墨水的字跡乾掉，即可用橡皮擦輕鬆擦掉，完全不留痕跡。皂石鉛筆尤其適合在深色紙上畫線，用來畫水平線，可以讓字寫得平直。而且皂石鉛筆不粗，也很適合用於黑板。

跳脫框架：非直線的構圖

不以傳統方式構圖、跳脫水平基線的英文書法，不只可以創造吸引人的設計，也可將字塞進寬度不夠的空間裡。舉例來說，在一張長而窄的紙上，就可以沿著對角線來書寫一串地址（例如寫在十號的直式信封上，亦即 4.12×9.5 吋，約 10.5×24.1 公分的信封）。因為若沒水平基線書寫，過長的地址必須換行，而每一行的結尾處將會參差不齊，而沿對角線寫則可不用換行。此外，人的眼睛較易看出水平書寫的字，間距是否大小不一，但看不太出來沿對角線書寫的字，間距是否大小不一。

以同樣寬度來說，圓弧線的長度比水平線長，而且圓弧線會使構圖產生層次感，很搶眼。圓形構圖非常適合回郵信封的地址、商標，你也可以讓文字圍繞著圖案。圓弧和圓形構圖尤其適合花體字，因為這樣可以空出更多空間，來表現繁複的筆劃轉折與彎曲。

但要注意的是，特殊形狀的英文書法構圖，需要預先設計，多打幾張草稿才能創造令人滿意的設計。你可以先畫一張底稿，放在燈箱上按照底稿書寫，或用鉛筆、皂石鉛筆，直接在紙上打草稿。你可用製圖圓規畫出完美的圓或圓弧，當作文字的基線與中心線。

I have known the evenings, mornings, afternoons, I have measured out my life with coffee spoons

T.S. ELIOT

你不能不完美：
第一次就上手的秘訣

世界上沒有人第一次嘗試就可以什麼都做到完美，但是有時候，你就是不得不完美，例如書寫一份絕無僅有的文件，或使用珍貴且昂貴的紙時。此時，英文書法家就要繃緊神經了，不過越緊張，就越容易出錯呢，所以請參考下列秘訣，讓自己減少錯誤吧。

秘訣一：不要隨便出手，先在其他紙上多練習幾遍，暖身夠了，再正式書寫。

秘訣二：先用鉛筆將等比例的字畫在草稿紙上，再以正式的筆和墨水（或顏料）沿著鉛筆筆跡試寫。請以此方式多寫幾張，直到你寫出的一筆一劃都令自己滿意了，再於正式用紙上寫你的作品。如果你必須把紙傾斜，以寫出特殊的效果，你也必須在正式書寫之前，用其他的紙多練習幾次。

秘訣三：如果你的紙是淺色的，可以透光，不妨用燈箱將鉛筆底稿壓在紙下，照著底稿來寫。如果是深色不透光的紙，則可以用皂石鉛筆直接在上面打底稿。不過，在正式開始寫之前，要記得先在其他紙上，以墨水（或顏料）覆寫於皂石鉛筆的筆跡上，看會不會暈開或變髒。

秘訣四：最重要的是，你必須寫得緩慢而謹慎，請放鬆，記得要停下來呼吸呀！

左頁圖：我為英國詩人艾略特的詩句，做了一個結構複雜的設計。我以四個同心圓為基線，下方再增加兩條水平基線。這個結構比較複雜，必須先以製圖圓規、尺和軟硬兩種素描鉛筆打底稿。最後的成品是寫在冷壓水彩紙上，我用的是咖啡色顏料，它略帶透明的光澤感，完美詮釋了這詩句（原文為 "I have known the evenings, mornings, afternoons. I have measured out my life with coffee spoons." 意思是「我知曉黑夜、白天、午後，我的生活量度來自咖啡匙」）。

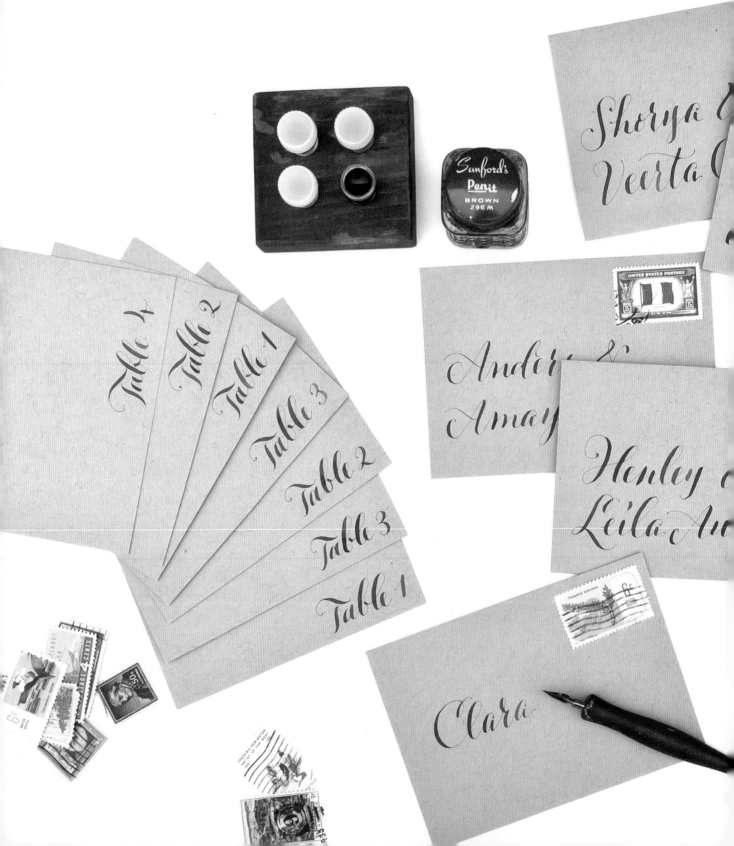

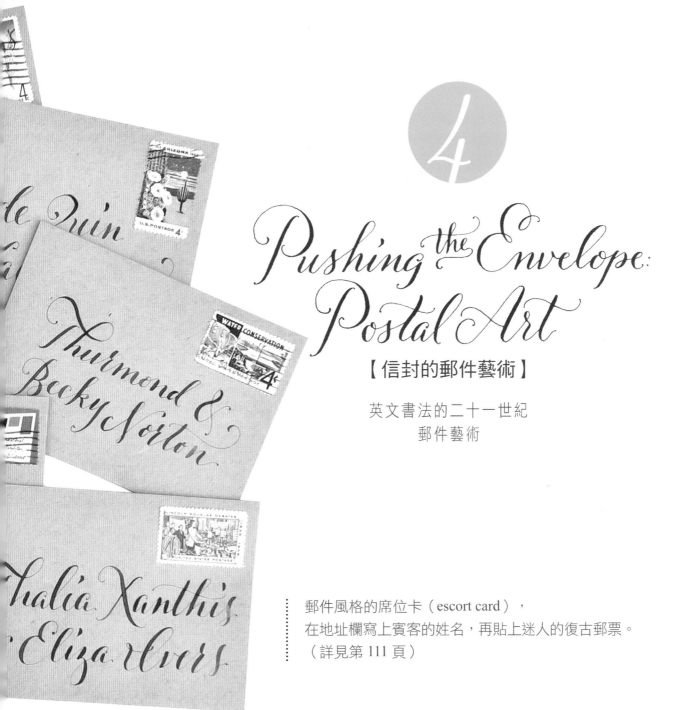

Pushing *the* Envelope: Postal Art

【信封的郵件藝術】

英文書法的二十一世紀
郵件藝術

郵件風格的席位卡（escort card），
在地址欄寫上賓客的姓名，再貼上迷人的復古郵票。
（詳見第 111 頁）

文藝復古風

詩詞很優美，名言佳句則能感動人心，但地址呢？就地址的本質而言，它的意義既不有趣，文字結構也不優美，只是一串乏味的文字組合。因此，地址對英文書法家來說，是個有趣的挑戰。面對枯燥的地址，我們該如何應用英文書法，又不會使地址不夠清晰呢？該怎麼做才能設計出與眾不同的英文書法，使你的作品有別於一般的信封？雖然寫地址並不簡單，但比起費時耗力的大型作品，信封其實有更多的發揮空間。地址的長度短小可愛，可以用來進行實驗性的設計，或是練習困難的技術，不需要擔心失敗，即使失敗了，也不過短短幾行字，重新來過即可。你想想，這種失誤若是發生在明信片的最後一行，不是很令人氣餒嗎？（沒錯，我曾經如此）但遇到這種狀況，你也只能重來。

自從電子郵件誕生以來，龜速的郵件就漸漸為人摒棄，只能苟延殘喘。數位技術必定會日新月異，我們不可能抵擋這股潮流，但生活廣泛地數位化，反而使我們回頭尋找實體的手作產品，這些產品帶有天然有機的手作質感，是機器量產和數位化複製所不能比擬的。因此，人們更加費心設計獨特的信封，從郵戳、紙質紋理到信封造型，無一不考量到美感，務求創造出值得珍藏的信封。

在此，我要給你一個挑戰，請你將一串制式地址，寫成一件藝術品。請你勇於嘗試各種新技巧，多次練習，盡量創造令人驚奇的設計。你將發現，信封不只是一個裝信紙的紙袋，可以用完即丟，而是會使收信人小心翼翼地拆封，不斷翻看、仔細欣賞，且捨不得丟棄的藝術品。

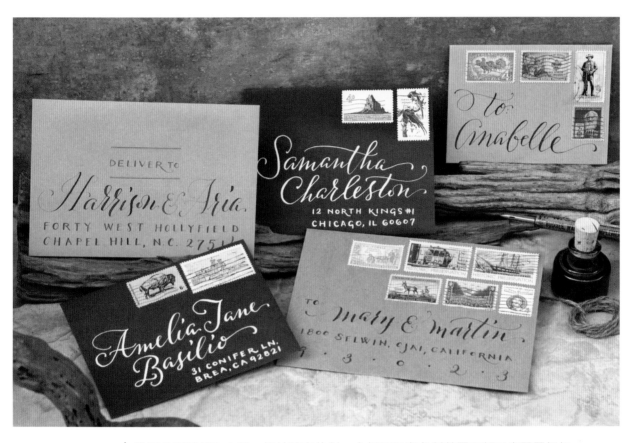

我以美國西部為主題，設計這套信封，它們不只與各種美國西部元素緊緊相扣，連上方的舊郵票都經過細心挑選，使每個信封看起來都是獨一無二的。上圖五款信封由左上角開始，順時鐘為：胡桃色墨水加膠彩，寫於馬尼拉麻紙；白色膠彩搭配巧克力色紙；胡桃色墨水襯手作紙；褐色膠彩結合粗面手作紙；白色膠彩配褐色金粉紙。

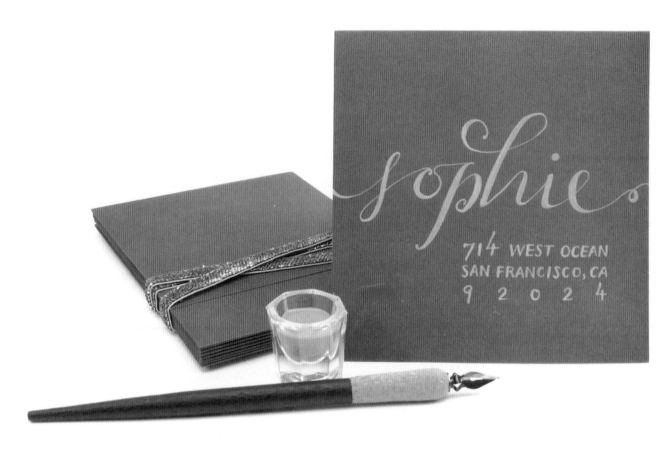

上圖使用日本金葉水彩，搭配方形信封。只寫收件人的名字而不寫姓，以突顯收件人名字。

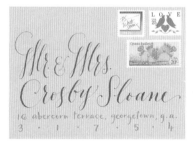
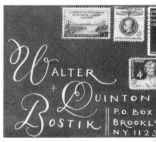

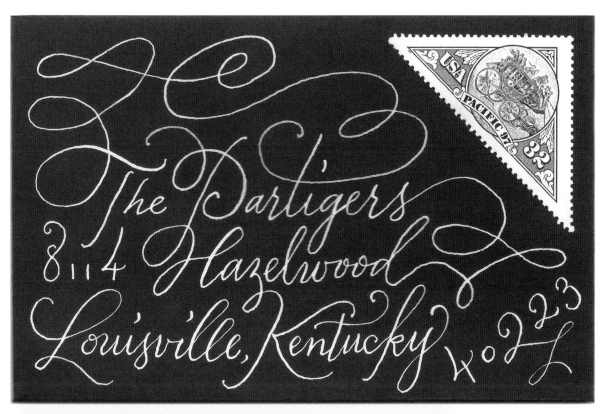

上：繁複的花體字將信封完全填滿，不僅美觀，還提升了獨特性。選用堅硬無彈性筆尖，使上下筆劃之間的粗細沒有什麼差異，這種設計能讓花體字的轉折、層疊，特別顯眼。

下：擠進去吧，把所有字塞入這個信封！我以金色墨水搭配褐色紙，用不同大小、位置上下有別的字母連成一線，再排成四行，剛好填滿整個空間。

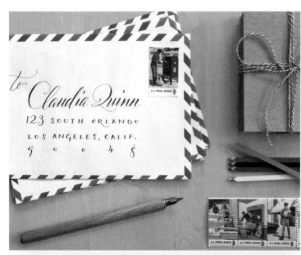

向郵局致敬：以傳統的航空信封，搭配復古的郵差紀念郵票，再使用鐵膽墨水寫上英文書法。

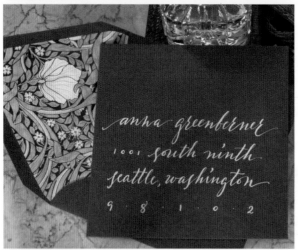

左：信封下半部寬鬆地寫上英文書法地址，顯得毫不擁擠又優雅。用米白色膠彩調製的特殊墨水，搭配無花果色的信封，會比純白膠彩更適合。信封內襯以包裝紙製作，與米白字體相互輝映。

左下：以彩色信封搭配深色墨水，再黏上同色調的郵票，這麼做即使不用對比色，也能以單色調創造吸睛效果。

右下：此作品運用明亮色彩與透明感，將地址直接寫在卡片上，再裝入半透明信封。淡黃綠色的紙、線條俐落的黑色字體，與柔軟的羊皮紙形成美妙的對比。放大的收件人名字與小小的地址也形成對比。

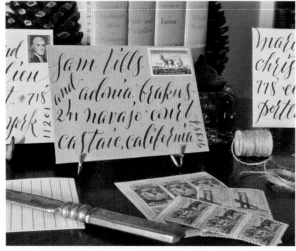

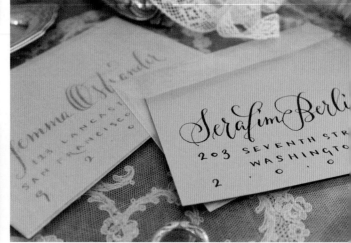

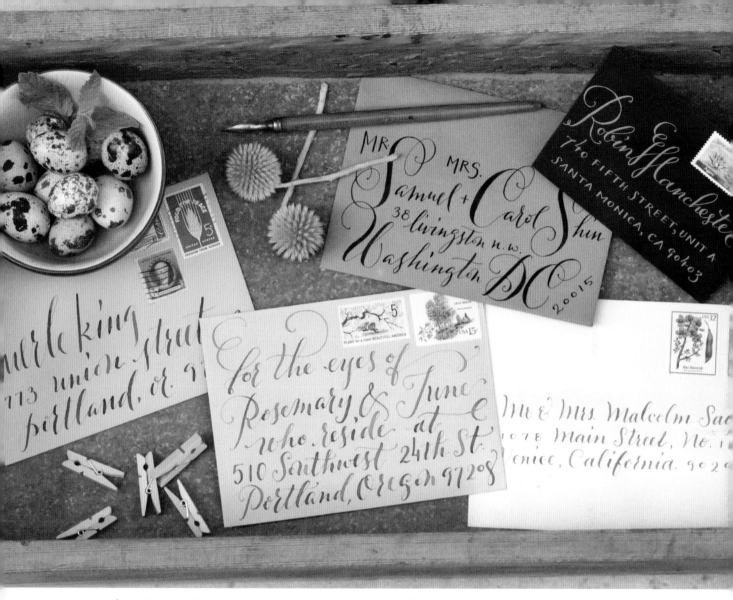

上圖從左上角開始，順時鐘為：信封下半部寫滿胡桃色的粗體字；以傾斜的大字寫收件人姓名的第一個字母，並使用鐵膽墨水寫出兩倍粗的筆劃；以知更鳥蛋的藍膠彩，搭配高度特別高的花體字，與小字地址產生對比；以鼠尾草綠的墨水，書寫造型簡潔的字體；以胡桃色的花體字，填滿整個信封。

大量信封的地址書寫計劃

假設你已經決定,要幫好友的婚禮寫出完美的邀請卡信封。但賓客名單卻越來越長,使你越來越焦慮,最後你發現有一百八十個姓名地址在等待你完成。你好不容易找到時間坐下來寫,卻發現自己一次只能寫二十個,該怎麼辦呢?

我有辦法讓你的計劃順利執行。請用平滑的淺色紙,搭配高級深色墨水(以顏料代替墨水來書寫深色紙,這種混合媒材的方法會拉長作業時間,即使是熟練的英文書法家也無法快速完成,請參考第 3 章)。每寫四十個信封,就要換一個新筆尖,而且因為你可能會失誤,或不小心濺出墨水,所以請多準備總數五分之一的信封。設計信封上的姓名與地址,要注意你所用的郵票類型與尺寸,預留貼郵票和蓋郵戳的空間,讓郵票與英文書法能夠融為一體。

大型書寫計劃的執行關鍵,是要找出自己的步調與節奏。先空出一個小時,坐下來慢慢寫,看自己能夠完成幾個信封。若你一個小時能寫完十五個信封,表示你寫一百八十個信封需要十二個小時。接著,請你規劃自己每天坐下來好好寫信封的時間,且要預留檢查作品的時間,若有錯誤即可更正。

西式信封禮儀

很多人問我,西式信封正確的稱謂寫法是什麼,例如,什麼時候要用 Ms.(太太或女士),什麼時候要用 Miss(小姐);如果太太沒有冠夫姓,寫信給這對夫妻該用什麼稱謂……我的答案總是如此:稱謂的使用必須遵循禮儀和習俗,不冒犯到收件人,且要清楚傳遞你的訊息。這裡所說的「訊息」是指清楚表達你要邀請的人是誰(你應該不會想讓對方去猜到底是要攜伴侶參加,還是帶小孩一起來吧)。

西式信封的地址書寫方式有其規定,但現在是二十一世紀,沒有人會這麼古板地盯著你是否寫錯,所以只要你開心而且不會冒犯到賓客即可。也就是說,你的內信封與外信封可以都使用正式的稱謂(參考第 81 頁),或是乾脆不理會這些規定,直呼其名。

賓客身分	外信封上的稱謂	內信封上的稱謂
女性（未婚、年輕）	Miss Kelly Willow	Miss Willow
女性（婚姻狀況不明、年長）	Ms. Antonia Axtel	Ms. Axtel
男性	Mr. Hans Taub	Mr. Taub
攜伴的女性（未婚）	Ms. (or Miss) Teri Kale	Ms. (or Miss) Kale & Guest
攜伴的男性	Mr. Jim Smart	Mr. Smart & Guest
夫妻（太太有冠夫姓）	Mr. & Mrs. John Harbor	Mr. & Mrs. Harbor
夫妻（太太未冠夫姓）	Ms. Anika Rose & Mr. Gerald Rivers	Ms. Rose & Mr. Rivers
同性夫妻（姓名順序可依字母排列，請自行決定）	Mr. Elliott Steel & Mr. Jerome Peres Ms. Ariadne Rapti & Ms. Sadie Bloom	Mr. Steel & Mr. Peres Ms. Rapti & Ms. Bloom
同居的未婚伴侶（要換行，兩人名字不可用&連接）	Mr. Clay Jones Ms. (or Miss) Clarisse Shaw	Mr. Jones Ms. (or Miss) Shaw
有孩童受邀（內信封的稱謂要換行，外信封則不可以。換行處不加逗點與&）	Mr. & Mrs. Conrad Falk	Mr. & Mrs. Falk Christina & Felix
宗教領袖（職稱與頭銜不可縮寫）	Rabbi & Mrs. David Behr	Rabbi & Mrs. Behr
軍隊成員（職稱與頭銜不可縮寫）	Colonel Katherine Rice	Colonel Rice

※ 如果你不想用內信封，也不想因此顯得不夠正式，請你遵守上述的外信封規定。另外，攜伴者請加上「&
Guest」，若你一起邀請了小孩，請將所有小孩的姓名寫在夫妻或伴侶姓名的下一行。

Do-It-Yourself Projects

【我最喜愛的英文書法範例】

各種形式的
英文書法範例
初學者和專家都適用

左圖利用水彩、沾水筆與水彩筆，在紙上
畫出紫色橫幅，創造了獨特效果，為英文
書法的魅力加分（詳見第 159 頁）。

在本章，我挑選了自己最愛的二十件英文書法作品，一一示範製作步驟。並提供數種變換方式與設計風格，供你應用。因此，在你開始跟著範例實際操作之前，請務必先通篇讀完，再決定要購買哪些材料。希望我的範例能激發你的靈感，使你做出符合個人需求的作品。

閱讀下文的範例，你將注意到，材料清單只有列出「沾水筆尖與筆桿」，卻沒有標明是哪一種款示或品牌。這是因為沾水筆必需依循個人喜好來選購，一個筆尖不見得適用於每一位英文書法家。你應該已在練習過程中，試過各種筆尖和筆桿，找出自己喜歡、慣用的工具了，接下來就請你用這些工具來創作吧。

人人都會犯錯

創作英文書法作品之前，請先準備比所需數量多 20%的紙，不論你是要製作本書範例，還是自己寫英文書法，難免都會犯錯，所以一定要有多出來的紙。接下來的各範例說明，我已經考量到可能失誤的情形，預備較多的材料量，因此一個只需要七十五張卡片的計劃，我建議的材料量卻是九十張卡片。

使英文書法數位化的基本動作

接下來的範例，會提及英文書法的數位化，因此我先介紹一些數位化的基本方法，使你得以將作品用於凸版印刷、數位印刷、橡皮章與網頁。接下來每個範例的步驟都會帶你執行數位化的動作，但此節的介紹較深入，以後你要將任何作品數位化，都可以參考本節（掃描器和軟體的基本介紹，請見第56頁）。

第一階段：鉛筆素描初稿

運用鉛筆素描的初稿，可以幫你節省很多時間，而且可以減少昂貴紙張的浪費，讓你即使是要寫沒寫過的作品，也能立刻上手。這份鉛筆素描初稿可大可小，不必是你的作品實際尺寸，但必須注意比例，以免縮放產生問題。以我的經驗來說，鉛筆素描初稿最好先做得大一點，實際製作時再調整成適當尺寸。例如，你想製作一個3×2吋的橡皮章，鉛筆素描初稿可以做成6×4吋，再用影印機縮小。

製作鉛筆素描初稿，請先用軟芯鉛筆（2B）在素描簿上打底稿、發想設計，手握鉛筆的方式要和握沾水筆的姿勢一樣，但不必用力。這個階段不必表現出字母筆劃的粗細，是要注意字母的形狀和結構，如果寫錯或不滿意，儘管用橡皮擦擦掉，重寫一遍，務必竭盡所能地打好整張鉛筆素描初稿。

第二階段：調整鉛筆素描初稿

打好鉛筆素描初稿，接著要加粗線條。請用7B等更黑、更軟的鉛筆，慢慢調整線條的粗度，使這份稿子呈現你所想要的樣貌。在這個階段，我的稿子會殘留一大堆橡皮擦屑和鉛筆痕跡，所以我通常會把這張鉛筆素描初稿描到另一張紙上。

第三階段：寫英文書法

要數位化的英文書法作品，最好是以黑色墨水和白紙（Bristol紙即可）寫成。這樣掃描起來會最清晰，不過如果你的作品是彩色的，而且你不會用電腦的 Photoshop 等軟體，來改變掃描圖檔的顏色，你還是可以用彩色墨水來寫。但是凸版印刷與橡皮章的製造商，都會要求你提供黑白色的底稿檔案。

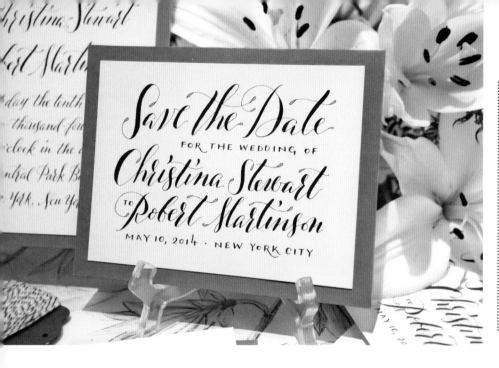

左圖是「婚禮預告卡」（Save The Date）進化版！我從鉛筆素描初稿開始，一步步設計出這張數位化的卡片。這張預告卡上的英文書法，是先用鉛筆設計、打底、描繪，再描到乾淨的 Bristol 白紙，以沾水筆沾鐵膽墨水寫成。我將豎筆設計成兩倍粗，且於兩端畫一個小圈圈收邊，等墨水乾了，再填進藍綠色水彩，創造小水滴的造型。我將完成的作品掃描，印在一百三十磅的白卡紙上，以藍綠色的紙襯底。

鉛筆素描初稿完成後，請用細筆尖沾墨水，覆寫上去。有燈箱的人，可以在燈箱上直接覆寫。沒有燈箱的人，可以把初稿貼在光線充足的玻璃窗戶上，把作品用紙覆蓋上去貼好，以 4H 硬筆描邊，接著再拿下來，放到桌上以沾水筆覆寫（如果你用這種方法，記得寫好後要擦掉鉛筆痕跡，才能拿去掃描）。你設計的筆劃越粗，沾水筆尖就要來回描越多次，因此要注意第 67 頁提及的事項。

第四階段：數位化

作品掃描至少要有 300 dpi，我平常則是設定成 600 dpi，有時甚至會用到 1200 dpi。掃描好再把圖檔轉成黑白色，以繪圖軟體修飾一下。雖然我們用的是白紙黑墨，但掃描出來的圖檔並非純白與純黑，必須用電腦調整顏色（有些掃描器可以直接將圖檔轉成黑白，不需用電腦軟體另外處理）。接下來，請把圖檔留白的邊緣切掉，圖檔存成「jpg」檔，記得不要存成縮小的檔案喔（存檔時軟體會問你要選哪種圖檔品質，請選擇最高品質）。到此為止，你的作品已完成數位化，可以做成凸版印刷、橡皮章，甚至直接列印。

Save the Date

FOR THE WEDDING OF

Christina Stewart

TO *Robert Martinson*

MAY 10, 2014 · NEW YORK CITY

BLUE BIRD

Laura & Rob DiBernardo
909 NORTH CROSS ST. WHEATON, IL.
6 · 0 · 1 · 8 · 7

Ink Pad
· black ink ·

回郵信封的
橡皮章

特製圖章最適合婚禮邀請卡、喬遷宴邀請卡，也可以製成獨一無二的地址章。雖然手寫信封的地址別有一番趣味，但是一封又一封地寫相同地址，不僅耗費時間，還可能使手受傷。此外，橡皮章還有另一個好處，它可以蓋在沾水筆不容易書寫的材質上，例如板子、布料、塑膠等。

材料

素描簿
素描鉛筆（軟芯，例如 2B）
尺
橡皮擦
燈箱（非必要）
純白卡紙（Bristol）
沾水筆尖和筆桿
掃描器
電腦的基本圖像處理軟體

作法

1 利用素描簿、鉛筆和尺，將你想要的底稿畫出來（參考第 85 頁的數位化方式）。依照正確比例繪製比實際尺寸大的底稿，完成後再以電腦縮小圖檔。初學者可以按照本範例，先製作方形的橡皮章，但如果你想要形狀有點變化，可以試試看圓形。在

難度
初階
成品
橡皮章
時間
設計兩小時
廠商製作十天
費用
十五至二十五美元
（不同橡皮章尺寸
價格不同）

方形或圓形裡面，以尺畫幾條線，作為文字基線。方形圖章請畫水平線，圓形圖章請用圓規畫線。

你可以嘗試以不同字體來設計，用鉛筆打初稿的好處是可以任意實驗各種字體和構圖，這是直接用沾水筆寫英文書法所做不到的。如果你的作品想要顯得較為正式，可以用花體字來寫所有的字，反之，小寫字體或大小寫混合則較輕鬆活潑。如果英文地址很長，你可以把郵遞區號放在最下面，獨佔一行。

2 初稿打好請用紙膠帶貼在燈箱上，再覆上另一張純白卡紙（Bristol），照著初稿描，如果你沒有燈箱，可參考第85頁的方法。請使用細筆尖和黑色墨水照著初稿描，墨水乾了，再用橡皮擦輕輕擦掉鉛筆痕跡。

3 完成的作品，以 300 dpi 掃描，以圖像處理軟體將圖檔轉成黑白，若有需要，再修飾一下圖檔。你可翻回第 86 頁，查看英文書法數位化的方法。最後將圖檔存為 jpg 檔，就可以交給廠商製作橡皮章了。本書末的附錄有列出美國的橡皮章廠商，請參考。

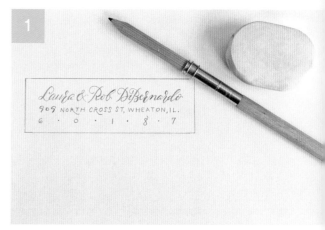

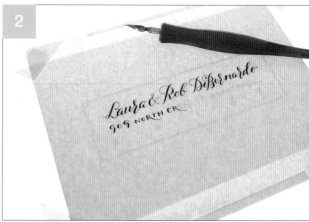

右：如果你已經很會寫水平的英文書法，你可以試試看圓形的設計，來製作圖章。右頁圖的橡皮章是 3×3 吋的特大尺寸，邊緣有三個同心圓細線，突顯圓形的設計，蓋在信封上看起來很正式。

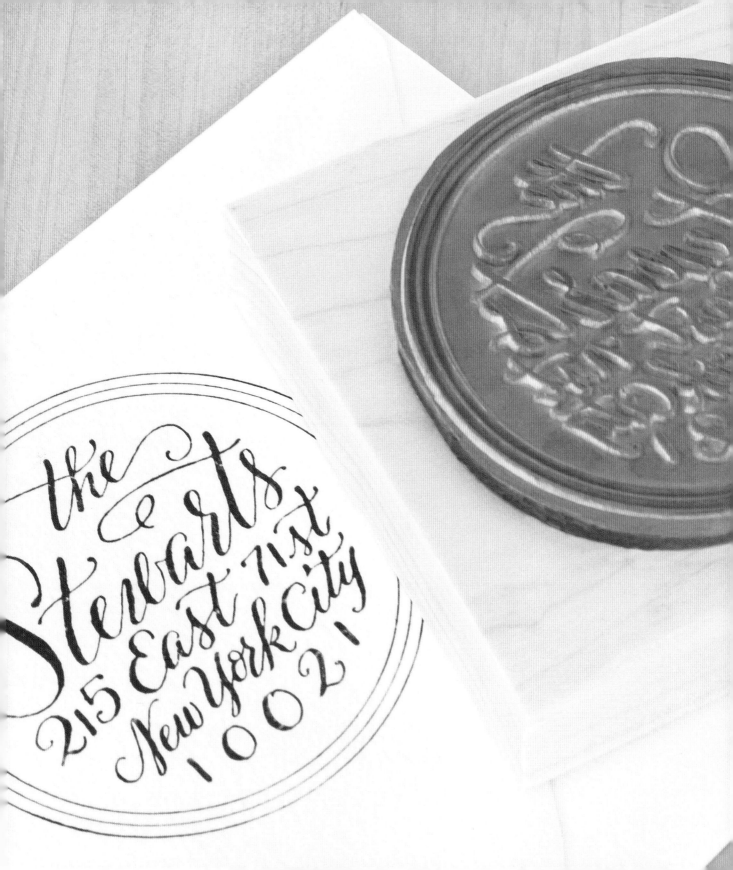

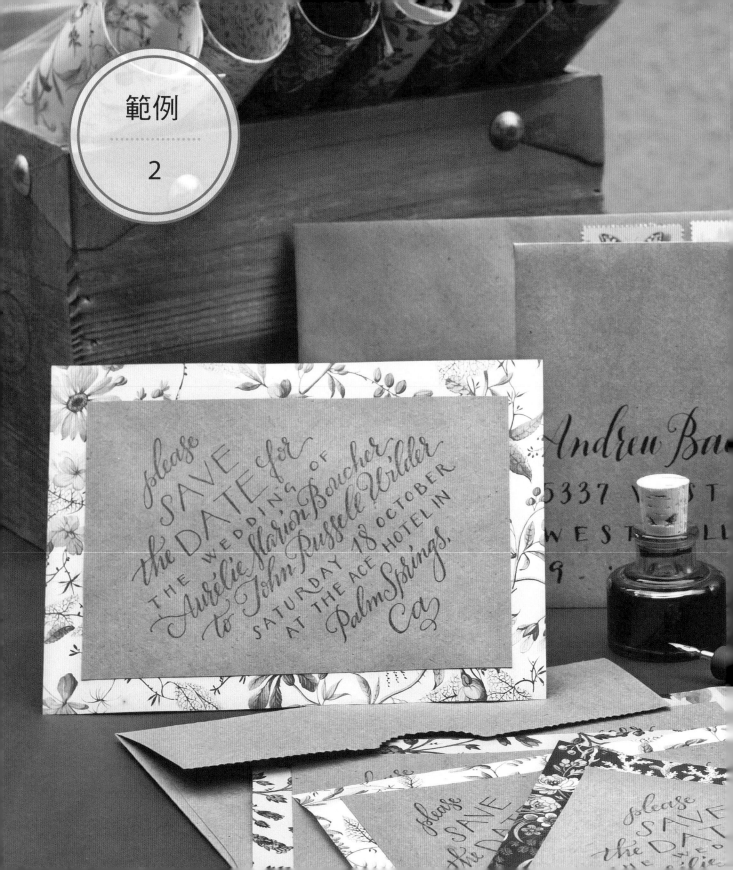

婚禮預告卡的
橡皮章

婚禮預告卡是一個很好的機會，讓你展現自己學會的英文書法新技巧，也可以練習構圖設計。如果你想要學習製作正式的邀請卡，可以從這張預告卡開始，發揮你的創意。預告卡的目的是通知親朋好友，引起賓客來參加的興趣，因此你可以做一點特殊的設計，讓你的預告卡貼在別人家的冰箱門上，可以受到萬眾矚目。我這個範例所做的橡皮章，會印在粗糙的牛皮紙和手工美術紙上，這種紙不適合沾水筆，粗糙紙面會刮傷筆尖。蓋了章的作品，下面墊花朵圖案的紙，襯出鄰家女孩的親切氣息。

橡皮章材料

素描簿
素描鉛筆（軟芯，例如 2B）
尺
橡皮擦
燈箱（非必要）

純白卡紙（Bristol）
沾水筆尖和筆桿
掃描器
電腦的基本圖像處理軟體

卡片材料

製作完成的橡皮章
墨水（顏色任選）
六十張 4×6 吋美術紙
六十張 5×7 吋有花樣的紙（例如包裝紙、復古雜誌頁面、手工紙等）
口紅膠或雙面膠（以免紙張起皺）

難度
中階
成品
一個橡皮章
五十張預告卡
時間
橡皮章設計八小時
廠商製作十天
卡片製作三小時
費用
橡皮章
四十到五十美元
（不同尺寸有不同價格）
紙為四十五美元

橡皮章作法

1 先用鉛筆和尺設計底稿，在素描簿上畫幾個 3×5 吋的方框，再依照你的設計，畫幾條水平或垂直的文字基線。請用各種字體和構圖來設計最重要的字詞——Save The Date（請參照第 85 頁的數位化方法，製作你的底稿）。請盡情創造各種可能性，這將是寫英文書法最有趣的部分。你的設計具有無限可能，你可以把第一個和最後一個字母寫成花體字、全部寫成小寫字體、字體直書、運用超粗字體，或是「Save The」寫成手寫體，「Date」卻用印刷體等。

等你決定 Save The Date 這幾個字的設計，再繼續用鉛筆設計卡片的其他字句與裝飾。你可以用對比強烈的字體，讓字句產生層次感，突顯重點。舉例來說，如果你的主題以手寫字體寫成，其他的說明文字就可以是小寫印刷體。婚禮日期再換成另一種字體，可以與 Save The Date 的字體互相呼應，或是選擇截然不同的字體，來突顯婚禮日期。你可以思考日期要用數字寫或文字表達，而且你不一定得把日期全擠在同一行，可運用獨特的編排，即使影響到上下行的結構也沒關係。日期不一定要寫在主文中，可以獨立出來，例如放在卡片的右下角，或是主文的最下方。如果你沒辦法把其他文字都排進這個方框，你可選

取一小段擺成兩個直行、寫於兩側，或是乾脆重新設計 Save The Date 和日期，騰出空間。

2 設計到你滿意了，再將鉛筆素描初稿，用紙膠帶貼在燈箱上，再覆上一張卡紙（Bistrol），或是貼在光線充足的窗戶上。用來覆寫（臨摹）初稿的沾水筆請用細筆尖，墨水選擇黑色，等字跡乾了，再用橡皮擦擦去鉛筆痕跡（視情況而定，不一定要擦）。

3 將描好的英文書法作品，以最低 300 dpi 的解析度掃描，再用圖像處理軟體將圖檔轉為黑白，並加以修飾、裁切（參照第 86 頁）。將處理好的圖檔轉存成 jpg 檔，傳給廠商製作橡皮章（廠商資訊請見第 171 頁的附錄）。

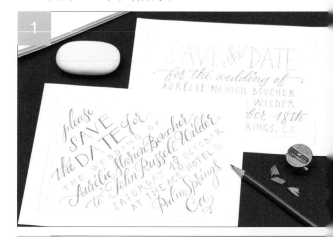

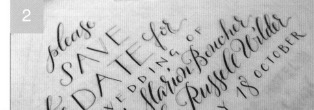

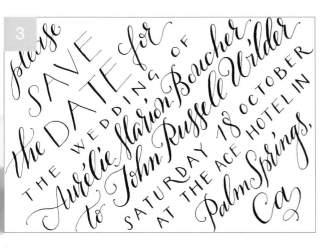

卡片作法

1 裁一張 5×7 吋的襯紙，將 4×6 吋的卡
 片紙，用口紅膠或雙面膠黏在上面。

2 將做好的橡皮章，均勻沾上印台的墨
 水。這塊橡皮章很大，如果你沒有這麼
 大的印台，不妨將橡皮章反過來，使橡
 皮部分朝上，且讓印台朝下，輕輕將墨
 水均勻按壓在橡皮章上。

 為了印出清晰的章，請將沾好墨水的橡
 皮章，輕輕覆在蓋章處，把橡皮章放
 穩，小心不要移動到，接著快速壓下，
 但手掌的壓力要均勻分布。最後快速拿
 起橡皮章，離開紙面，拿上來的時候讓
 橡皮那一面朝向天花板方向。

3 請選擇適合的信封，在信封上以顏色同
 於印台的墨水，寫上收件人姓名、地
 址。你也可以蒐集用剩的紙張，挑出可
 襯托信封的襯紙，最後再貼上同色系的
 復古郵票。

Mr. & Mrs. Oswald Sabra
cordially invite you to attend
the wedding of their daughter

Olympia Paz
to
Stellan Day Ruffino

son of Mr. & Mrs. Day Ruffino
on the fourth of October
two-thousand-fourteen
at five o'clock in the evening
at The Corson Building
in Seattle, Washington

R.S.V.P.

by September 20th

M_____

□ will □ won't
be able to attend

正式的邀請卡套組：
邀請卡與回覆卡

正式的邀請卡套組不只適用於正式場合，還有其他用途。無論用於什麼樣的活動，英文書法的邀請卡套組都可以為該活動訂作一套美學，為活動打造華麗的古典風、復古時尚、鄉村，或休閒渡假的風格。現在的邀請卡設計大多結合了英文書法與數位印刷的字體，以打造簡約風格，但是要營造現代感，不一定需要數位印刷字體。此範例的邀請卡套組具有很大的變通性，可依據你的需求去變化、做特殊設計，而且只要你常備此套萬用邀請卡與回覆卡套組，你便可以輕鬆將之設計成其他卡片（例如婚禮邀請卡）。

在開始製作之前，請先依據以下要點，決定卡片的尺寸：

- ▶ 你的卡片要放入多少文字。
- ▶ 卡片尺寸所對應的郵資（尺寸越大，重量越重，郵資越貴）。
- ▶ 卡片尺寸是否符合婚禮的形象（方形、長方形的邀請卡，看起來比 5×7 吋的橫式卡片，更有現代感）。
- ▶ 卡片尺寸與形狀是否會影響印刷費（有些印刷廠是根據標準尺寸定價，若你的卡片不符標準尺寸，需依據客製標準收費）。

此外，你設計的卡片最好要能裝入郵局標準信封，不然你得自己準備特殊規格的信封，我設計的 $5\frac{1}{2}×8\frac{1}{2}$ 吋卡片即可裝入郵局的 6×9 吋信封；$4\frac{3}{4}×3\frac{1}{2}$ 吋卡片則可裝入郵局的 $5\frac{1}{8}×3\frac{5}{8}$ 吋信封。美國郵局的標準信封規格請參考第 172 頁的附錄。

數位化設計的材料

素描簿
素描鉛筆（軟芯，例如 2B）
尺

難度
中階

成品
數位化的邀請卡與
回覆卡各一張
另可製出
左頁圖所示的五十套
手工卡片

時間
設計八小時
（另外還需列印時間）
封裝手工卡片
需要八小時

費用
卡片數位化需五美元
（未算印刷費）
本範例的五十套手工
邀請卡
約需一百多美元

橡皮擦

燈箱（非必要）

純白卡紙（Bristol）

沾水筆尖和筆桿

掃描器

電腦的基本圖像處理軟體

邀請卡套組的材料

金粉墨水或顏料

平頭小號水彩筆

五十張白色的兩百二十磅純棉信紙（美國品牌 Crane & Co.），
裁成 $5^1/_2 \times 8^1/_2$ 吋（你可將 25 $8^1/_2 \times 11$ 吋的紙，直接裁成兩半）

五十張白色兩百二十磅純棉信紙（美國品牌 Crane & Co.），裁
成 $4^3/_4 \times 3^1/_2$ 吋

你的邀請卡和回覆卡，要描在半透明的厚羊皮紙上（詳見以下設
計要點）

打洞器

一百條紅緞帶，每條長 5 吋

銳利的剪刀

五十個深灰色 6×9 吋信封

五十個深灰色 $5^1/_8 \times 3^5/_8$ 吋信封

五十張 6×9 吋紅底金紋的信封內襯紙，也可自己搭配其他花色
的紙（我是用紅底金紋的包裝紙）

一片薄的紙板，至少 6×9 吋（信封的模板）

設計要點

你可利用家裡的印表機，將邀請卡印在 8.5×11 吋的羊皮紙上，再加
以剪裁。邀請卡和回覆卡的文字，與卡片上方的邊緣之間，要留一點
距離，好騰出空間綁紅緞帶。而邀請卡要裁成 5×8 吋，回覆卡則裁
成 4.25×3 吋。

1 在素描簿上，利用尺與鉛筆畫下邀請卡的輪廓，並在這個輪廓裡面，畫你的文字框，如次頁圖1所示（我喜歡讓文字框距離卡片邊界 3/4 吋）。執行大型的製作計劃，一般人都會從最小的配件開始做，不過這樣其實不正確。請記得，一定要從最重要的部分開始做，這樣才可以使整組卡片的風格一致。最重要的部分確立了風格，其他次要配件即會一一成形。

2 接著將所有文字寫在文字框裡。在這一階段，你不必寫成英文書法，不必花太多時間，現在只是打初稿，你可以任意發揮自己想要的字體和風格，並估算自己總共會寫幾行，字體最大、最粗是多少（例如，新郎和新娘的名字大小）。此時，你可能發現自己必須換其他尺寸的紙。

3 初稿打好以後，請拿另外一張紙，把正式的底稿描上去，並畫幾條橫線當作文字基線。描繪的力道不要太重，以免之後鉛筆痕跡擦不乾淨。記得先從新郎、新娘的名字開始描繪，再將其他文字一一寫入（名字的設計請見第103頁）。

4 鉛筆素描初稿完成後，再正式開始寫英文書法。將鉛筆素描初稿以紙膠帶貼在燈箱上，再覆上一張 Bistrol 卡紙，並以膠帶固定，或是貼在光線充足的窗戶上。接著以細的沾水筆尖臨摹你的初稿，墨水請選黑色的（注意：除非你有意設計彩色的英文書法卡片，掃描後要用彩色列印，否則我建議你這步驟使用黑色墨水，使白紙黑字產生強烈對比；如果你想把作品，轉成數位檔案，更要用黑色墨水）。等到墨水完全乾了，再把鉛筆痕跡擦掉。

5 以至少 300 dpi 的解析度來掃描你的英文書法作品，接著利用電腦的圖像處理軟體，將作品轉成黑白，並加以修飾。你可以翻回第86頁，複習掃描的方法。最後，將圖檔存為 jpg 或 tiff 檔，送去印刷公司，或製作凸版印刷。

6 邀請卡製作完成，接著請製作回覆卡。因為邀請卡是這套卡片的主角，所以為了突顯邀請卡，回覆卡的尺寸必須比邀請卡小，兩者的尺寸要產生明顯對比（我建議回覆卡尺寸要小於邀請卡的一半，同樣地，尺寸要能裝入郵局標準信封，我的回覆卡是使用 $3 \times 4^1/_2$ 吋的標準信封）。

回覆卡的設計很直接，你可以把回覆區放在最明顯的位置，寫得最大，或是寫上 RSVP（請回覆）這四個英文字的大寫，也可以直接寫 Please respond 等。無論你怎麼寫，風格都必須與邀請卡一致，並於打好草稿以後，重複4到5的步驟製作回覆卡。

設計的注意事項

卡片的設計要注意層次，請思考邀請卡上的文字，要呈現成一段段，還是一行行？新郎新娘的名字是否要放在中心位置、放大字體，使其他文字的尺寸縮小，圍繞著新人名字？日期和地點要不要特別突出？請思考這些問題，據此安排卡片的構圖。將你的想法進行排列組合，即可產生非常多的變化，從大小寫到卡片邊距，各種元素都會影響卡片留給賓客的印象。如果你想製作的是很正式的邀請卡，不妨將邊距拉大，並採用橢圓形設計，基線、花體字不要以圓形排列，所有文字都用手寫體，不要用印刷體，而且字母的大小、粗細都要一致；如果你想要強調某些字眼，與其拉高字母，不如換行、換段；如果你想要表現時尚的現代感，不妨在字行字間穿插小寫、變化基線行距、多繞幾圈花體字、利用字體的大小對比等。

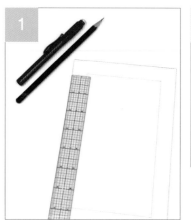

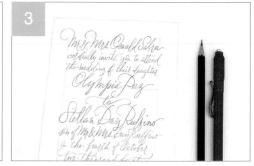

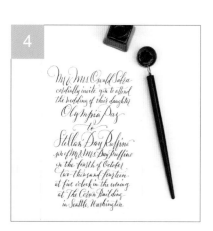

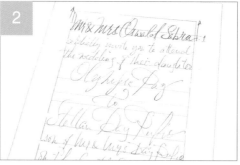

邀請卡套組的作法

1 用小號水彩筆，為一百張兩百二十磅純棉信紙的某一面塗上金色條紋。我是以隨性的方式畫條紋，方式不拘，你可以畫圓點、格線等。全部畫完，就放在旁邊晾乾，備用。

2 將一張羊皮紙，鋪在一張純棉信紙上（未塗色的那一面），羊皮紙要比純棉信紙小，四邊留下約 1/4 吋的空白距離。用打洞器將兩張紙疊在一起穿兩個孔，這兩個孔要略靠中間，距離純棉信紙的邊緣約 3/4 吋。接下來，將紅緞帶穿入這兩個孔，將兩張紙綁在一起，打個雙結（打兩次結）。用一把銳利的剪刀，將紅緞帶兩個尾巴剪成 1½ 吋。再以同樣的作法，把所有卡片打洞、穿緞帶。

3 重複第 124 頁的 1 至 4 步驟（範例 9），製作五十張紅金相間的信封內襯，貼在 6×9 的標準信封內，當作裝飾。

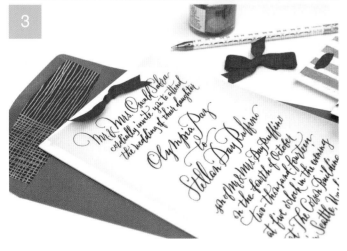

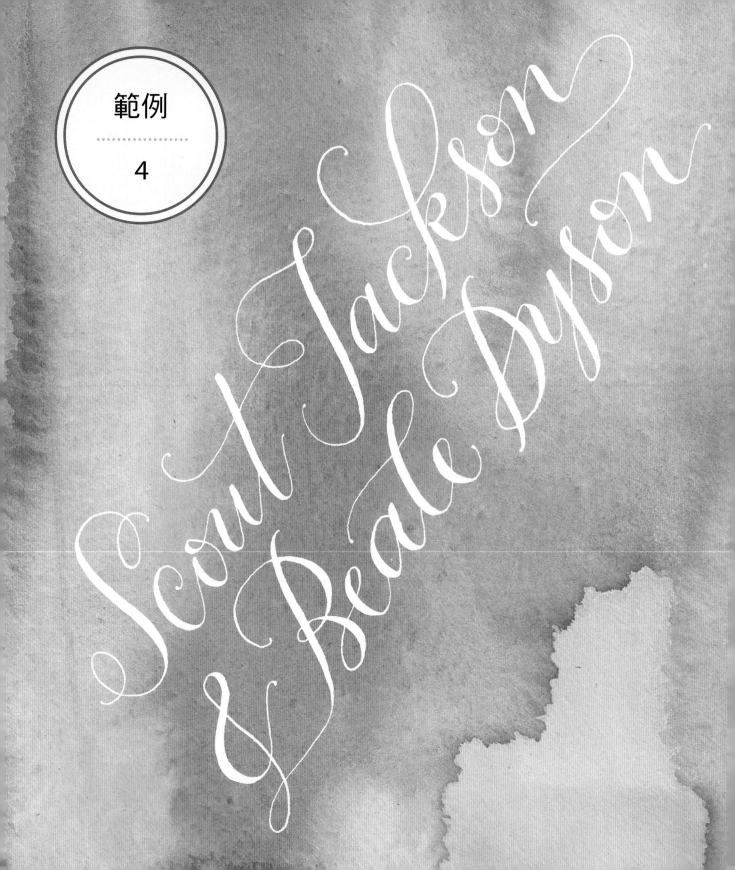

範例

4

Scout Jackson
& Beale Dyson

將宴會主人的姓名製作成數位化檔案

舉辦一場宴會或婚禮，可以先將主人姓名的圖檔數位化，例如將新郎新娘的名字以英文書法的方式寫好，再轉成數位圖檔，以供日後重複使用。以婚禮為例，先製作新郎新娘的英文書法姓名數位圖檔，即可運用於婚禮預告卡、邀請卡、回覆卡、謝卡、婚禮小物、婚宴菜單，甚至是婚禮網站。

這個範例教你將新郎新娘的英文書法姓名，轉成數位圖檔，應用於婚禮相關物品。但不只婚禮，這個範例同樣適用於許多活動。英文書法經數位化，即可放在網站上，也可製作橡皮章或是凸版印刷板。舉例來說，你可以把自己的名字用英文書法寫好，掃描成數位圖檔，應用於個人用品（例如藏書章），或是放在個人網頁的履歷上。你也可以用英文書法寫公司名稱、把商標數位化，利用圖像處理軟體改變顏色，來搭配品牌形象，並應用於名片、包裝、制服、布條、招牌等。總之，將英文書法轉成數位圖檔，即可創造出無限變化！

材料

素描簿
素描鉛筆（軟芯，例如 2B）
尺
橡皮擦
燈箱（非必要）
純白卡紙（Bristol）
沾水筆尖和筆桿
掃描器
電腦的基本圖像處理軟體

難度
初階

成品
數位化的成品
可供重製或網頁使用

時間
八小時

費用
五美元

作法

1 這一次的作品與前面的數位化設計一樣,要先用素描簿打底稿。把宴會主人(夫妻)或新郎新娘的名字,簡單地打一個底稿。這時還不需要寫繁複的花體字與特殊設計。夫妻兩人的名字以 and 和&來連接,你可視情況自行決定用哪一個,此外,and 和&要跟著第一人的名字,還是獨立一行也由你自行決定即可。如果你的邀請卡已經有決定的尺寸,或是有尺寸上限,在寫名字之前,請先拿尺把文字框畫出來,以免不小心做得太大。

2 請觀察名字的字母,挑出要做特別設計的字母,思考如何調整手寫字體,讓卡片的整體造型變得更獨特。你可以用花體字來寫,但花體字的使用必須要有目的,也就是說,寫成花體字的地方會特別顯眼,引導眼睛往花體字的下一個字或下一行看。但花體字也會把字封鎖起來,看起來像一個圖騰、圖示,因此要謹慎使用。

3 畫好底稿,以素描鉛筆將需要加粗的筆劃加粗,寫出英文書法的模樣。這個步驟能幫助你確認字母的間距是否足夠,以免用沾水筆寫的時候,空間不足難以修改。

4 完成了鉛筆素描初稿,接下來要利用燈箱或窗戶玻璃,透著光線以鉛筆將初稿描到另一張 Bristol 卡紙上。這張描好的紙要拿來寫英文書法,以細的沾水筆尖和黑色墨水,將所有文字寫好。字完全乾了,再將紙上的鉛筆痕跡用橡皮擦擦去。

5 將描好的英文書法作品,以至少 300 dpi 的解析度掃描,再用圖像處理軟體將圖檔轉為黑白,並加以修飾、裁切。關於掃描的注意事項可參考第 86 頁。最後將處理好的圖檔轉存成 jpg 檔,再傳給廠商製作橡皮章等。

設計的注意事項

要加重字體的分量,不只可使用花體字,還有其他方法,例如延長筆劃,以及改變字母之間的筆劃連結方式。你可以把 K、R、Q 的最後一筆延長,如果 i、t 相連,你可以把 i 上面的點與 t 的橫劃相連,而 ll 和 th 更是可供變化的好機會。你可以盡情實驗、遊戲,把你認為最不可能的設計,都拿來試試看,相信你會充滿驚喜!

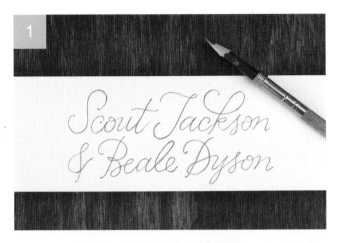

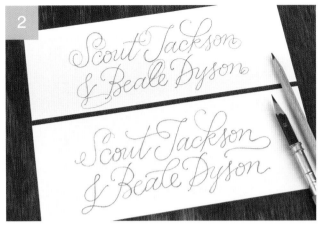

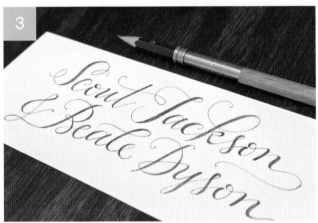

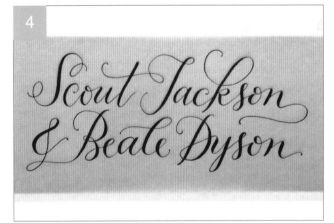

William Re

Francis

Russell

Luke van Hayden

Djuna Carmen

Jean-Luc Alain

塗布渲染的
席位卡

這組美麗的席位卡（place card）可在宴會桌上為你發聲，它的每張卡片皆有水彩塗布渲染而成的背景，且噴灑上對比色的壓克力顏料。背景的顏色與英文書法的搭配有無限多種組合，可以因應各種場合的需求，製作出各式卡片，無論是婚宴卡、假日晚宴卡、生日宴會卡通通都可以應用。

材料

一吋寬的美術紙膠帶
九十張 $3\frac{1}{2}$ 吋的厚水彩紙（製作卡片用）
大號平頭水彩筆
水碟
餐巾紙
塗布水彩的小號水彩筆
備用的各色水彩
兩湯匙鹽
一湯匙壓克力顏料，需為背景的對比色（噴灑用）
舊牙刷一枝
折紙骨刀
寫英文書法的墨水、水彩或膠彩（任選）
沾水筆尖與筆桿

作法

1 撕一段紙膠帶，貼在卡片的正中央。紙膠帶要貼牢，以免顏料滲入。

難度
初階
成品
七十五張席位卡
時間
八小時
（包括晾乾的時間）
費用
六十五美元

2 大號平頭水彩筆，沾水塗滿整張卡片。塗完水，拿餐巾紙將多餘的水沾掉（防止多餘水分使卡片捲曲不平坦）。卡片有很多張，我建議你一次處理十二張，以免桌子放不下。

3 用小號水彩筆，把顏料隨意塗在卡片上。我通常會選二到四種顏色，但不要受限於此，不要害怕，請自由發揮創意。怎麼畫、畫什麼，都是由你來決定，無論是塗滿或留白，都沒有對錯。你可以不讓多種顏色混在一起，也可以故意重疊。你可以畫不同大小的圈圈、條紋，或是放射狀圖形。淺色可以營造優雅、低調的氣氛，亮色則可產生鮮明對比，帶來歡愉感，你可任意選色，不必每張卡片都畫得一樣。但整批卡片都用同樣顏色，即可創造一致性。

4 塗好顏色後，如果卡片太溼，可用餐巾紙將多餘的水分輕輕沾掉。先處理掉多餘的水分，再灑上鹽，讓鹽吸收顏料，等卡片乾掉（見步驟 6），拍去鹽粒，便會留下顏色較淡的星狀斑點。

5 以牙刷沾取壓克力顏料，用手指撥弄刷毛，將顏料噴灑在卡片上。壓克力顏料請選擇背景顏色的對比色，以突顯效果，而我特別喜歡金色的閃亮效果。噴灑後請晾乾。

6 等卡片乾了，再輕輕拍去鹽粒，小心地撕掉紙膠帶。如果卡片凹凸不平（主要是因為空氣太潮溼），可以夾在厚書中間一夜。

7 將做好的卡片折半，以折紙骨刀仔細壓出折線。

8 請你自己選擇要用墨水、水彩或膠彩來寫英文書法，寫在紙膠帶撕開的空白處。如果你擔心寫錯，可以先在其他白紙上練習幾次，再正式寫在卡片上。寫好的卡片要完全晾乾。

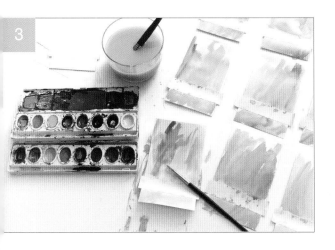

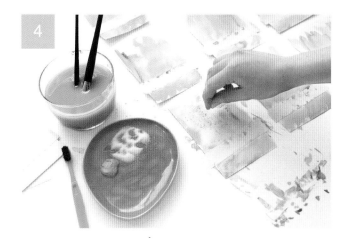

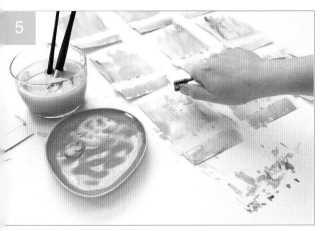

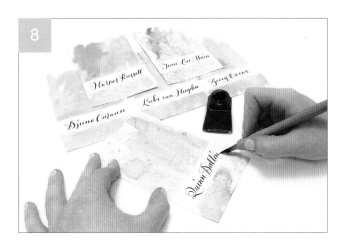

Jude Quin

Henley &

Shorya &
Veerta Chowdry

郵件風格的席位卡

這個範例要製作仿真信封，上面不寫地址，只有賓客的姓名，再貼上美麗的復古郵票。打開一看，裡面是一張賓客的席位卡。

別擔心席位卡怎麼應用比較好，這個範例可以改變設計，直接變成席位卡，或是不裝卡片，改放要送給賓客的小禮物、菜單、小卡等。

材料

至少一百五十張復古郵票※

九十個信封（$3\frac{5}{8} \times 5\frac{1}{8}$吋），顏色任選

尺

沾水筆尖和筆桿

九十張單面卡片（$3\frac{1}{2} \times 4\frac{7}{8}$吋）

口紅膠

餐巾紙（備用）

作法

1　先選好你要的復古郵票。我建議一張信封最多貼兩張郵票，如果郵票尺寸較大，一張即可。決定好郵票要貼的位置，為它留白，但先不要貼郵票，萬一英文書法寫壞了，至少不會浪費郵票。

※ 如果你有需要買美國復古郵票，可參考第 172 頁附錄的廠商和材料供應商資料。
　　復古郵票一般都是成堆出售，價格很便宜。

難度
初階
成品
七十五張席位卡
時間
十小時
費用
七十美元

2 拿尺畫出郵票下方的名字文字框。英文書法不要寫到超出這個文字框，以免筆劃被郵票壓到。

3 將賓客姓名和席位對照表放在手邊，任意選用墨水、水彩或膠彩，以英文書法在信封上，寫下賓客姓名，接著在卡片上寫下席位編號。席位編號可以用數字、文字，甚至是羅馬數字來表達。如果你想營造優雅感，不妨把席位和數字放到最左邊的角落，用較小的字體來寫，盡量放大留白的空間。如果你想出人意表，可用超大字體來寫，盡量不留白，甚至使用搶眼的顏色。

4 把寫好的信封和卡片配對，依序擺在一起晾乾，以免晾乾後，信封和卡片搭不起來。

5 最後黏上郵票。如果郵票背膠完整，可用溼餐巾紙，直接沾溼郵票，貼上信封。此外，如果宴會菜單已經確定，你可以讓郵票的顏色搭配菜餚，例如，主餐若是雞肉，郵票可以貼藍色，再以綠色代表素食桌等。

6 把晾乾的卡片裝進信封。你可以為不同的賓客放入特製的菜單、彩色紙條、小零食等。

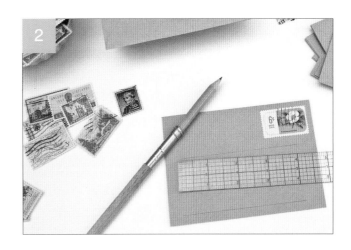

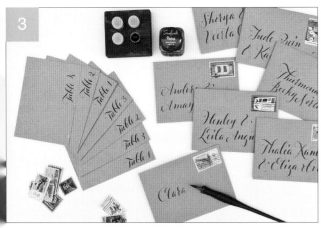

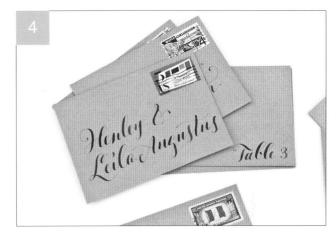

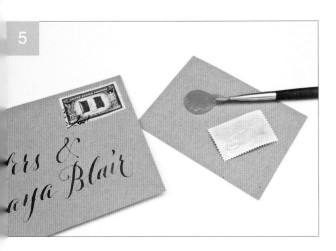

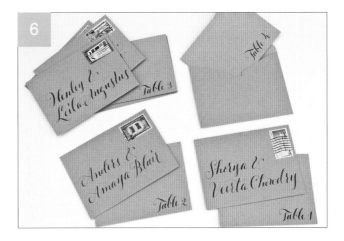

大數字席位卡

傳統席位卡的封面會寫上賓客姓名，席位號碼則寫在裡面。但這個範例的席位卡卻像帳篷般撐起，封面寫有賓客的名字，並以橡皮章蓋上大大的席位號碼，成就了一張張不落俗套的席位卡，吸引人們的目光。你可以將這張席位卡的設計延伸到每張桌子上擺放的桌卡，以同樣的數字橡皮章標示桌次。

市面上有許多數字橡皮章品牌，但如果你有特別喜好的字體與設計（例如自己寫的英文書法），或是要與婚禮邀請卡的字體配成套，你可以自行設計數字橡皮章。以你想要的字體，寫出 0 到 9 的十個數字，製作成數位圖檔，再傳給廠商製造（請參考第 173 頁附錄的廠商資料）。

材料

一百張 $2\frac{1}{2}\times5$ 吋的白色卡紙（Bristol），或一百張 $2\frac{1}{2}\times2\frac{1}{2}$ 吋已折好的白色對折席位卡（這個範例要蓋章，又要寫英文書法，比較容易出錯，所以我建議你材料要準備多一點，請多準備 20% 的紙）

折紙骨刀

一組數字橡皮章

淺色印泥（顏色須比英文書法的墨水淺，但要比紙的顏色深）

沾水筆尖與筆桿

深色墨水或膠彩（須是印泥顏色的對比色）

難度
初階

成品
七十五張席位卡

時間
六小時

費用
四十美元
（不包括數字
橡皮章）

作法

1. 將白色卡紙（Bristol）對折，用折紙骨刀壓實折線，再將紙攤開，一張張疊起。

2. 統計一桌可以坐幾個人，假設第一桌有十個客人，請至少把十二或十三張卡片，蓋上數字 1。數字要蓋在卡片中心，不要離折痕太近。如果印泥或印章墨水太多、太濃，可以先在其他紙上，把過多的墨水抹掉，或是在其他地方多蓋幾次，再正式蓋到卡片上。蓋好的卡片請攤開晾乾。

3. 等卡片的數字乾了，請用深色墨水或膠彩，從第一桌的卡片開始，把賓客姓名寫上去。我全部都寫小寫，因為我覺得小寫搭配粗體數字很好看。

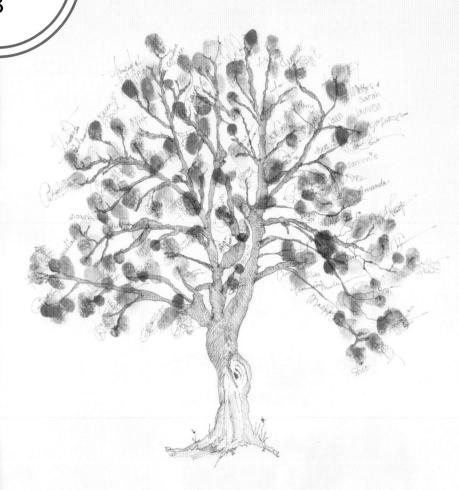

Yvette & Christian

12 APRIL 2014

指紋樹簽名卡

參加婚禮的賓客往往最不會注意到來賓簽名簿，不過這個範例會大大改變賓客的印象！除此之外，你還可以把這張卡片掛在牆上，變成一件藝術品，供你日後與當日來訪的賓客一起回憶這場婚禮。準備一張畫有樹幹的卡片，讓每位賓客留下一個指紋印，並在指紋印旁邊簽名。這個設計可以容下一百二十五位賓客，如果你的賓客有更多，指紋印蓋不下，你只需要換大一點的紙，多加幾枝樹枝；如果你的賓客不到一百人，你也不用擔心指紋樹葉看起來很稀疏，因為你可在所有人簽完名以後，用自己的大拇指多蓋幾十個指紋印。

材料

指紋樹底稿（詳見第 170 頁）
透明膠帶
美術紙膠帶
116×20 吋的白色厚卡紙（Bristol）
素描鉛筆（好擦掉的軟芯鉛筆）
沾水筆尖和筆桿
文書檔案墨水（archival），顏色任選
（樹下方的題字我選用黑色）
黑色文書檔案筆（archival, felt tip pen），1mm 和 0.5mm 兩種筆頭※
軟橡皮擦
不同顏色的綠色印泥或印台

※ 為了讓指紋樹有統一的線條，請用 0.5mm 檔案筆畫樹幹，也讓客人用 0.5mm 檔案筆簽名。

作法

1. 將第170頁的指紋樹底稿，用影印機放大成225%印出來，這樣指紋樹即可分成四個部分，印在四張 $8^1/_2 \times 11$ 吋的紙上，接著再用透明膠帶把四張紙拼起來，如下圖1。

2. 將這張轉印底稿用紙膠帶貼在透光的窗戶上，再覆上 16×20 吋的白色厚卡紙（Bristol），以膠帶固定，卡紙位置要置中。

3. 以軟芯素描鉛筆，將樹幹樹枝描在紙上。不要描得太用力，以免在紙上留下痕跡。先從樹的輪廓開始描繪，所有樹幹畫好，再描繪細節和樹幹的陰影。鉛筆稿不必畫得太仔細，畢竟最後還是要用沾水筆描繪。因為這張圖很大，所以你可以往後站幾步，看看圖案是否居中。如果你的賓客比較多，你可以多畫幾根樹幹和樹枝。

4. 在圖下方 Your Names Here 的地方，寫上新人的名字和婚禮日期，你可以用自己喜歡的字體來設計。

5. 將白色厚卡紙（Bristol）從窗戶上小心地拿下來，放在桌上，沾水筆沾取文書檔案墨水（archival ink），將名字和日期寫好（不要先用沾水筆描繪樹幹是因為萬一寫錯，至少不必浪費時間重新描繪），接著晾乾備用。

6. 以1mm文書檔案筆（archival, felt pen），將樹的輪廓沿著鉛筆底稿的線條，描出樹的輪廓，再開始畫陰影。

7. 畫好輪廓，接著為樹幹樹、枝描繪細節。我使用0.5mm的筆，讓陰影的線條比輪廓的線條細。如果你怕畫錯，可以先用鉛筆畫，再用文書檔案筆描，接著擦掉鉛筆痕跡。我畫陰影的方式不是塗滿色塊，而是用不同角度的斜線交織而成，所有陰影斜線都要接觸到樹枝的輪廓，只有最下面的主幹不一定要如此。請將筆尖靠在樹的輪廓上（如右頁圖7），往內側畫出筆劃。以此方式，沿著輪廓的曲線與角度畫斜線，交織出陰影。你可參考第170頁的樣本。

8. 待筆跡完全乾了，再以軟橡皮擦把所有鉛筆痕跡擦乾淨，姓名和日期的鉛筆痕跡也不要忘記喔。

9. 最後，在婚禮當天，邀請所有賓客為你的指紋樹蓋上指紋印，並在一旁簽名吧。你要事先準備三種綠色系的印台，墨水（印泥）要充足，而賓客簽名的筆需為0.5mm文書檔案筆。

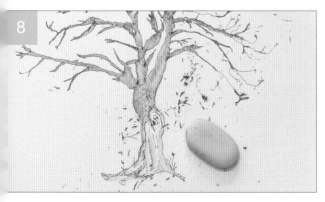

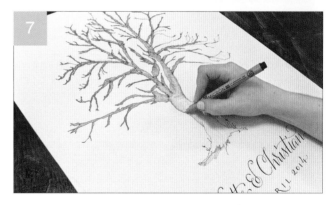

隱藏在信封內的驚喜

再也沒有比收到一封手寫英文書法信封，更驚喜的事。即使是同時寄給數百人的制式邀請卡，只要加上英文書法，質感便會不同。收到這樣的信已經夠令人開心了吧？錯，當信封被打開，顯露出信封的獨特內襯，那才是令人欣喜若狂。因此，你可以在信封的內襯寫幾個字，讓平淡的邀請卡具有個人特色，也可配合活動主題，寫上一句話，讓每個收到此信的人都如獲至寶。

材料

十個信封，顏色、材質和尺寸任選（我用有金粉的棕色信封）
鉛筆
一張薄卡紙，尺寸至少為信封的兩倍
一張紙條，寬 $1\frac{1}{2}$吋
十張質感好的六十磅素描紙，尺寸至少要與打開的信封相同
剪刀或美工刀、鐵尺、切割板
小號水彩筆
墨水或顏料（我用的顏色是日本秋葉金，Japanese gold leaf）
沾水筆尖和筆桿
雙面膠帶
折紙骨刀

難度
中階
成品
八個有內襯的信封
時間
三小時
費用
二十美元

作法

1. 攤開信封，墊在卡紙上，用鉛筆描出信封輪廓。

2. 寬 $1\frac{1}{2}$ 吋的紙條對齊卡紙的信封輪廓邊緣，沿著紙條，將信封輪廓的左、右、下方都畫上直線，如圖 2 所示。

3. 用剪刀或美工刀，沿著剛才利用紙條畫出的信封輪廓（左、右、下邊比信封內縮 $1\frac{1}{2}$ 吋），剪下信封的內襯模板。

4. 把這個內襯模板，放在素描紙上，再描一次輪廓，接著剪下來，便是你的信封內襯。

5. 將裁好的信封內襯，有鉛筆痕跡的那一面朝下。沿著信封內襯邊緣，用小號水彩筆畫出邊框，距離邊緣約 1/4 吋。墨水或顏料的顏色請自行挑選。畫好以後，放在一旁晾乾。

6. 晾乾的信封內襯上端（信封折口處），用同樣的墨水或顏料，以沾水筆寫上英文書法，再次晾乾。請注意，字不要超過信封的封舌（折口的折線），以免信封封起來時，字會被壓到；也避免攤開信封時，字被裝於信封內的卡片遮住。

7. 將信封內襯的封舌背面貼上雙面膠帶，接著裝入信封，以雙面膠帶將內襯固定好。

8. 最後，將封舌的折口折進來再打開，以折紙骨刀沿著折痕，將折痕深壓，你也可以用指甲來壓。

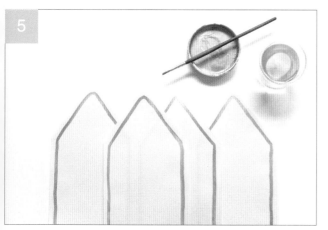

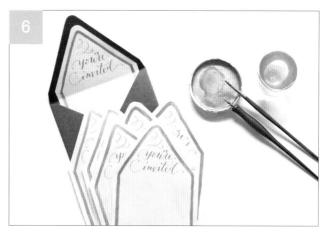

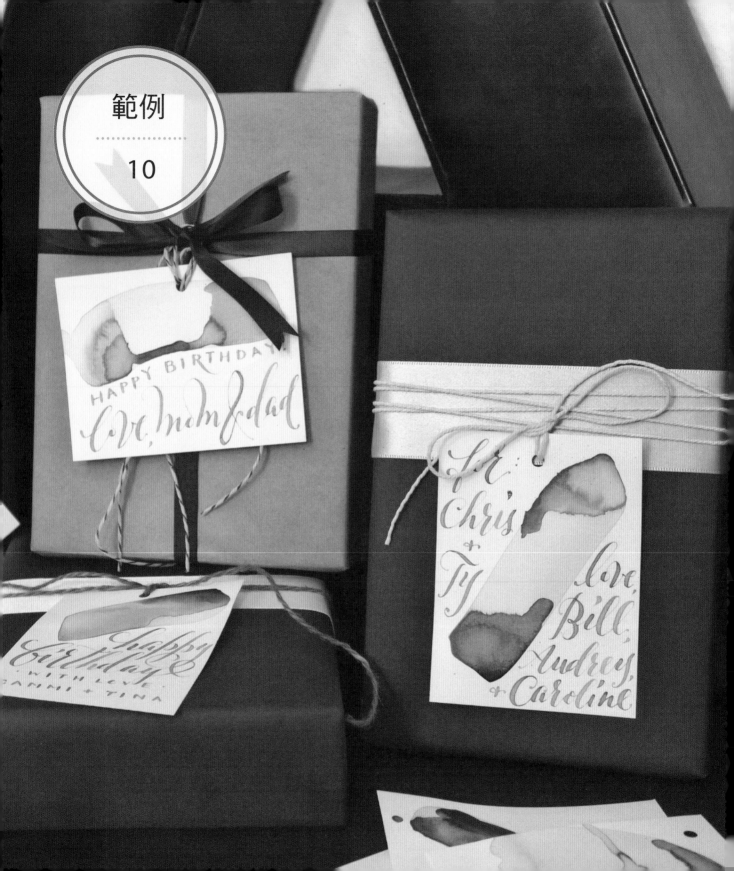

範例

10

以咖啡代替墨水的
禮物小卡

所有認識我的人都知道，咖啡是我生活中非常重要的一部分。這麼喜歡咖啡的我，有一天突然異想天開，便以咖啡當作墨水，而結果令人驚喜。紙上的咖啡看起來生機勃勃，顏色接近胡桃墨水，但更加透明。美式咖啡融合了大地的顏色（法式濾壓咖啡、手沖咖啡也不賴），使英文書法散發著大地的氣息。

以咖啡寫英文書法最大的優點是，無論是搭配低調還是鮮明的顏色，它都很適合，可以應用於各種英文書法的作品，適用於各種場合。而且你可以自行設計一些小卡片，嘗試各種咖啡，摸索屬於自己的風格與技巧。而此範例要介紹的即是禮物小卡（這個範例也可以延伸應用於席位卡、問候卡等）。現在就準備一個烤箱，開始照著做吧。

材料

二十張 4×3 吋冷壓水彩紙

墊在工作台的廢紙

中號平頭水彩筆

一杯放涼的濃縮咖啡

小號平頭水彩筆

藍色與綠色的水彩

金屬烤盤

打洞器或洞眼特別大的縫衣針

沾水筆尖和筆桿

十一呎的長棉繩或烹飪用棉線

難度

初階

成品

十六張禮物小卡

時間

四小時（包括晾乾和烘乾的時間）

費用

二十美元

作法

1. 預熱烤箱華氏 200°。把 4×3 吋的水彩紙，擺在墊有廢紙的工作台上，每張水彩紙之間距離約一吋。

2. 以中號平頭水彩筆沾取咖啡，在水彩紙上畫一條粗線，將兩端的咖啡漬抹去。這條線不可以太靠近紙的邊緣，請空出 1/4 吋的距離。畫好以後，紙會捲曲，咖啡印的兩端顏色會比較深，中間比較淺，展現出不同色澤。剩下的咖啡先留著備用。

3. 拿一張畫上咖啡的紙，讓紙立起來，以小號水彩筆將水彩塗在咖啡印兩端依然潮溼的位置。這時水彩會融入咖啡，且慢慢往下流過已乾燥的咖啡印。你不必移動水彩筆，而是變換卡片的角度，讓水彩流動。請你自己掌握卡片的角度，創造你想要的水彩軌跡。若你想要塗上其他顏色的水彩，請讓水彩筆再次點在咖啡印兩端，重複相同動作。

4. 每張卡片都操作上述動作。如果你進行到一半，有些卡片已經乾了，可以再塗上一層咖啡。

5. 晾乾已塗好水彩的卡片，此時卡片會變得更捲曲，所以請你把卡片放在烤盤上，烘烤兩分半，使卡片變平坦。最後

再把烤好的卡片夾在厚書之間幾個小時。

6. 利用打洞器或縫衣針，為卡片打洞。洞的位置不要離紙的邊緣太近，最少要留 1/4 吋。打洞位置可以配合咖啡印的形狀，有些打在中間，有些打在邊緣。

7. 用剩下的咖啡當作墨水，以沾水筆寫字。你可以將咖啡印的邊緣當作文字基線，在卡片空白處寫上文字。寫好再把繩子（約八吋長）穿過洞，打上雙結。

設計的注意事項

若你還沒決定要把禮物小卡送給誰，可以寫一些萬用的祝賀詞，例如「生日快樂」、「感謝您」等，最後再署名。

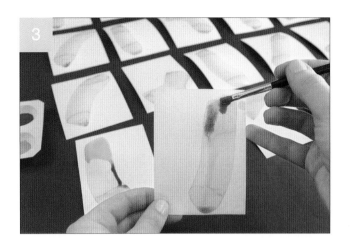

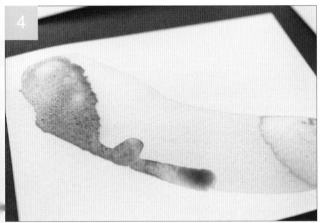

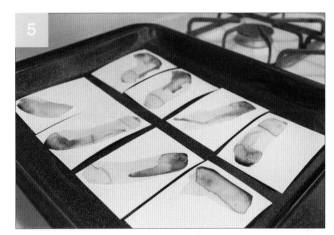

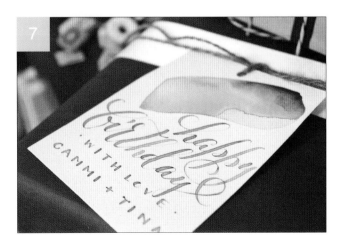

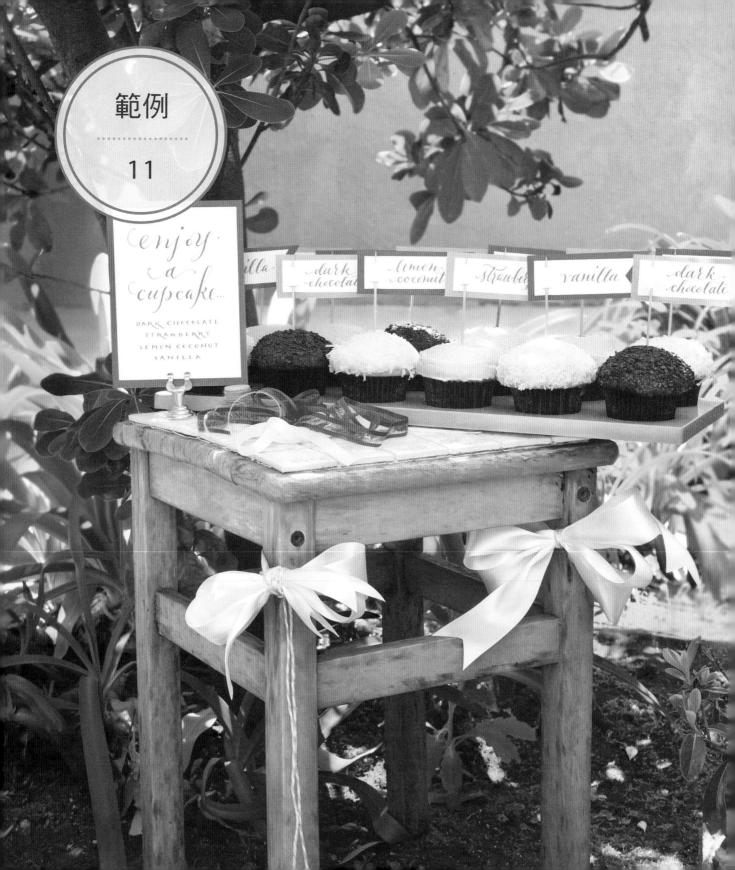

杯子蛋糕標示卡

此範例要製作一張黏在木籤上的標示卡，可以插在杯子蛋糕或生日蛋糕上面標示蛋糕的口味，也可當作席位卡寫上賓客的名字，或是寫一些祝賀詞，例如「一帆風順（Bon Voyage）！」等。

材料

杯子蛋糕標示卡的模板，詳見第 171 頁
切割工具，包括美工刀、筆刀、鐵尺、切割板等
一張小卡片（製作杯子蛋糕標示卡模板）
鉛筆
白色卡紙（Bristol，一張 9×12 吋）
兩張顏色不同的色紙（我選紅紫色和淺粉紅色）
雙面膠帶
寫英文書法的墨水（膠彩或水彩亦可，我是用自己調製的粉紅色膠彩）
沾水筆尖和筆桿
二十四枝木籤，$3\frac{1}{2}$ 吋長

難度
初階

成品
十二張杯子蛋糕的標示卡

時間
兩小時
（包括晾乾時間）

費用
十五美元

作法

1. 先製作標示卡的模板。你可以影印，或是自己照第 171 頁的模板畫。畫好以後，把一大一小的模板剪下來。

2. 把小的模板放在白色卡紙（Bristol）上，描十六次（先描這麼多張，以免你寫錯）。大的模板則放在色紙上描，兩色色紙各做八張標示卡。

3. 將所有標示卡剪下來。

4. 用雙面膠帶將小標示卡，黏在大標示卡中間。沒有鉛筆痕跡的那一面要朝上，把十六張標示卡都貼好。

5. 拿起貼好的標示卡，用筆刀在白紙部分切兩道開口，刀痕約一公分，與白紙的邊界距離約一公分。

6. 用墨水、膠彩或水彩，在標示卡上寫英文書法。若要有特殊的設計，可以用花體字將筆劃拉長超出白紙的邊緣。

7. 將木籤插入標示卡，最後再插到杯子蛋糕上。

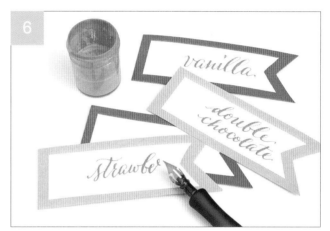

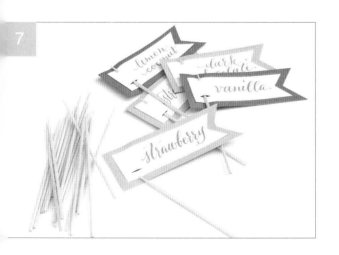

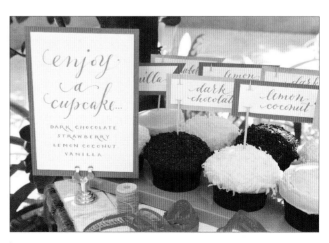

剩下的材料可以製作一張杯子蛋糕的介紹卡，用來
搭配標示卡，相得益彰。

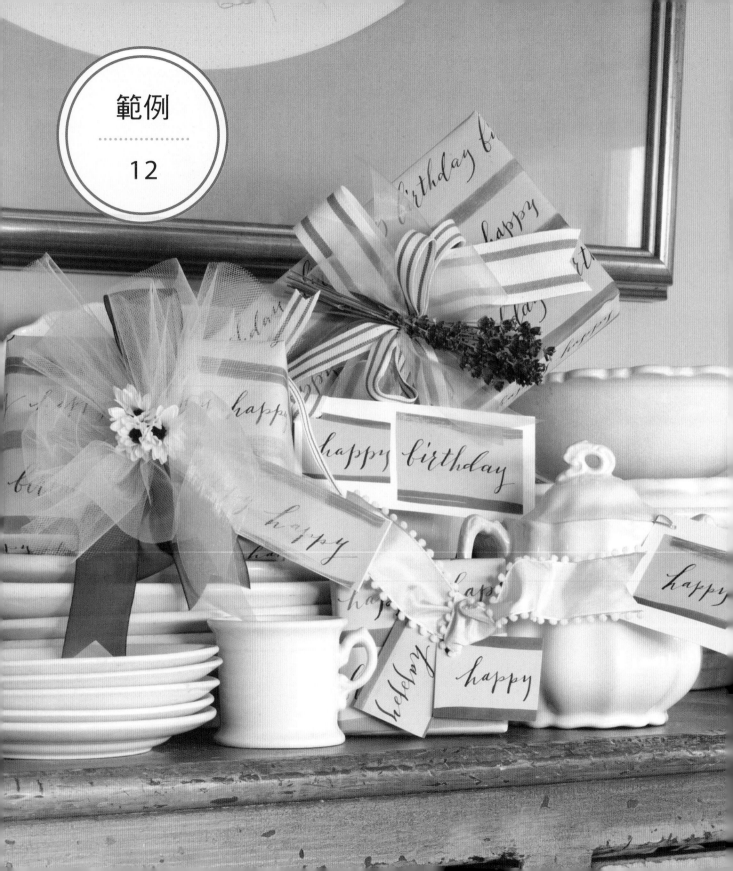

Happy 字樣包裝紙

精心包裝的禮物必定是人見人愛的。製作專屬於自己的獨特包裝紙，即可用在任何情況，無論是生日、婚禮、週年慶、畢業，都可以派上用場！你可以先做好萬用的包裝紙，要用的時候再寫上收禮人的名字或祝賀語。我總會多做一點包裝紙，以備不時之需。

材料

一大張有顏色的薄紙（我用的是淺藍包裝紙）
四個紙鎮或重物（用來壓紙的四角）
小號平頭水彩筆
顏色與紙同色系的墨水，但要比紙色深
沾水筆尖和筆桿

作法

1　包裝紙很大張，所以需要很大的工作空間來攤平，再用紙鎮或重物壓住包裝紙的四角。

2　以小號平頭水彩筆沾取墨水，以間隔約 1.5 吋的距離，在包裝紙上畫橫條。不用太在意每條橫線是否完美、平直，有的線不平，有的線墨水不均勻都沒關係，這樣才有手作感，看起來像自製的，而不像工廠製造。全張畫好，請靜置晾乾。

3　待完全乾透，從上方開始，以相同顏色的墨水，在兩道橫線之間，以沾水筆寫上你所設計的英文書法，不斷重複寫相同字樣，

難度
初階

成品
一張
18×24 吋
包裝紙

時間
一小時

費用
五美元

把橫線之間的空間填滿。我示範的是生日禮物的包裝紙,所以一行寫 happy、一行寫 birthday。字母不用寫得很嚴謹,這樣才可配合隨性的橫線。寫完繼續用紙鎮壓著,等包裝紙完全晾乾。

設計的注意事項

如果有多餘的紙,可參考第 127 頁的範例 10,製作禮物小卡。

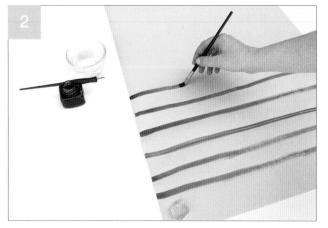

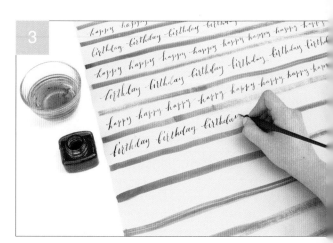

happy happy

birthday birthday

happy happy happy

birthday birthday bir

happy happy happy

birthday birthday birthday

happy happy happy happy

birthday birthday birthday

happy happy happy

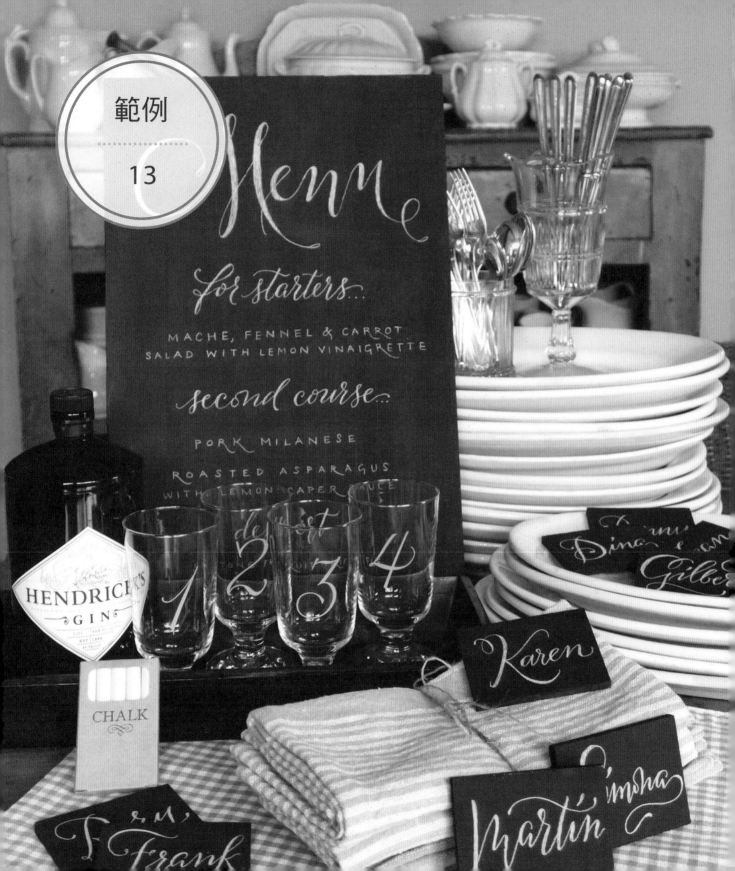

黑板風格的晚餐標示卡套組：
菜單與席位卡

為你的晚餐宴會或雞尾酒會，增添復古的法式咖啡館氣息吧。這個範例示範一組黑板風格菜單與席位卡的作法，只要利用黑板漆就可以輕鬆完成。請準備一塊木板，且以皂石鉛筆寫英文書法。我相信你邀請的賓客看見此作品，一定會驚艷不已，留下深刻的印象。你親手做過一遍後，一定會很驚訝，這方法竟然如此簡單！木板能以石板來代替，不過石板的價格不便宜，重量也重許多。其實這套黑板風格菜單與席位卡，用木頭製作比石板方便，而且小尺寸的席位卡也更容易製作與使用。

材料

一塊 10×16 吋木板※（菜單用。若菜單較長，可選長的木板）
十二塊 3×5 吋木板※（可依賓客人數增減板數）
寬頭刷
黑板漆
皂石鉛筆
鐵尺（非必要）
溼布、溼紙巾或橡皮擦

※貯木場（Lumber yards，或稱林場）可以為你裁切木板（或許你很幸運，可以在他們切剩的木材堆裡，找到尺寸適中的木板），另外，手工材料行也有各種尺寸和形狀的小木板。如果沒有木板，你可以選用其他堅硬、扎實又平滑的材料來代替，例如 masonite（梅森奈特纖維板），相框的背板也可以，它背後的支撐架很便於立起菜單。席位卡則可用厚紙板（如馬糞紙箱）或檔案夾裁剪而成，但它不像木板那麼厚實，立起來容易傾倒，無法重複使用。

作法

1 木板放在工作台上，將平滑面朝上，漆上黑板漆。

2 用寬頭水彩筆沾黑板漆，為每塊木板的平滑面輕輕刷上一層薄黑板漆。等漆乾了（約十分鐘），將木板翻面，為背面與側邊上漆，晾乾後再翻回正面，為正面（平滑面）再漆層薄黑板漆。

3 以皂石鉛筆在菜單木板上打底稿，你可以拿鐵尺畫幾道文字基線。菜單的字體可以嘗試多種搭配，例如把 Menu 這個詞寫成大花體字，菜名的字體大小次之，食材用最小字的大寫印刷體組成。將底稿的設計改到自己滿意，再逐字描繪筆劃，為豎筆加粗，使英文書法字體完美呈現。

4 完成黑板菜單，接著寫席位卡。你可以用與菜單標題相同的花體字寫賓客名字，如果同時寫出賓客的姓與名，可混用手寫字體與印刷體。

設計的注意事項

寫字時請將溼布或溼紙巾放在一旁備用，以便隨時擦掉錯誤筆劃，溼布可擦掉大面積的筆跡，溼紙巾或橡皮擦則可擦掉細筆跡。記得等黑板乾了，再繼續寫字。

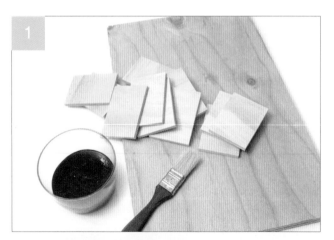

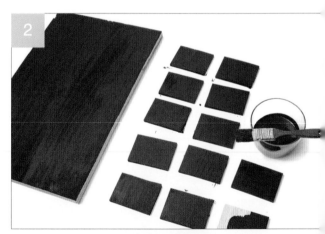

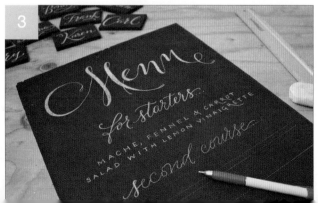

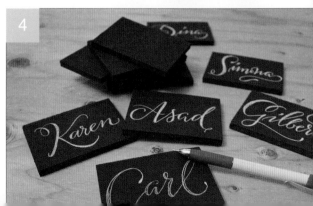

自己調製黑板漆

雖然你可以在家俱家飾店買到現成的乳膠黑板漆，但是自己調製黑板漆也不難喔。自己調製黑板漆有許多好處，你可以調製自己喜歡的顏色，或是一次只調適當的量，不會造成浪費。而市售的黑板漆顏色選擇不多，大多只有不同深淺的黑色。

材料

十六盎司（兩杯，約 480 g）壓克力顏料，顏色任選（黑色較為
　　經典，但墨綠色有復古風情）
1/4 杯無砂磁磚填縫劑（unsanded tile grout，家俱家飾店都有販
　　售，你也可用馬賽克膠，手工材料行即有販售。顏色不拘，
　　我是買白色）
攪拌碗與不鏽鋼匙
附蓋容器，用以儲存多餘的黑板漆

作法

1　把無砂磁磚填縫劑倒入攪拌碗，以不鏽鋼匙攪勻。

2　倒入壓克力顏料，繼續攪拌，讓顏料與磁磚填縫劑均勻混合，變
　　成顆粒較粗的乳膠。如果你用的是管狀壓克力顏料，而不是瓶
　　裝壓克力顏料，調出來的漆可能會比較乾，你可以加一點水下
　　去攪伴，但不要加太多，請一邊攪拌一邊視情況加水。

3　攪拌得差不多，再拿一塊木板試漆。先塗一層，乾掉再塗另一
　　層。若效果令你滿意，即可將漆裝入密封容器保存。若不滿意，
　　你可加水、無砂磁磚填縫劑或壓克力顏料，重新攪拌。

難度
初階
成品
十六盎司（**480 g**）
黑板漆
時間
十分鐘
費用
十五美元

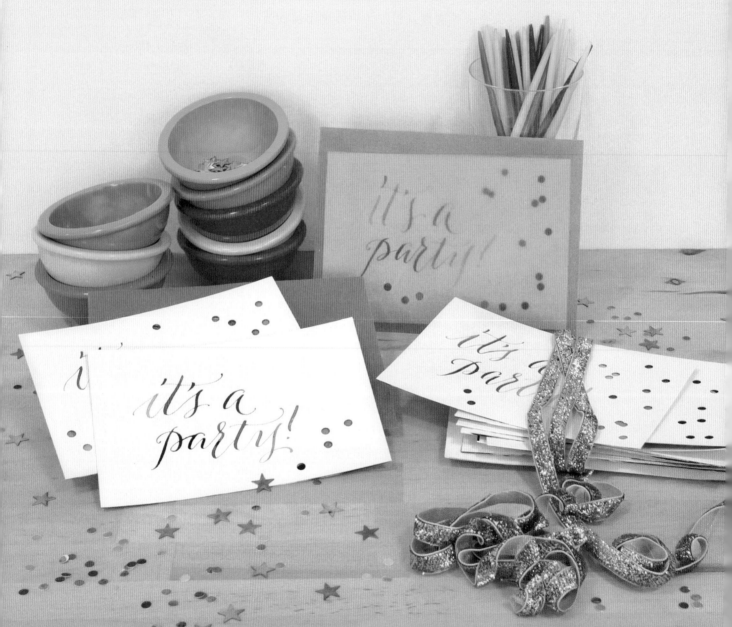

五彩賀卡

以五彩賀卡展開你的派對吧！這些卡片可以當作生日賀卡，或是宴會的邀請卡。五彩繽紛的卡片適合所有歡慶活動，它由兩張水彩紙組成，其中一面寫有彩虹般的英文書法字體而且打了洞，露出下面那張塗滿鮮艷色彩的紙。

材料

十六張 4×6 吋冷壓水彩紙
中號水彩筆
各色水彩（我用七彩的管狀水彩）
十六張 4×6 吋白色卡紙（Bristol）
沾水筆尖和筆桿
打洞器
雙面膠帶

作法

1　把十六張冷壓水彩紙一張張排在桌上，用中號水彩筆沾取顏料，塗上色塊，一次塗一種顏色。

2　如果想要營造高雅的氣質，你可以選擇同一色調的水彩來塗滿冷壓水彩紙，例如由海軍藍變化到孔雀藍的藍色調；如果要做婚禮或畢業典禮的感謝卡，你可以選用與活動場地佈置色調相同的水彩；如果是小孩的生日宴會，不妨用明亮鮮艷的顏色，例如本範例所介紹的七彩。

3 在另外十六張卡紙（Bristol）上，以沾水筆寫上你的語句，例如 You're invited（敬邀）！或 It's a party（開趴啦）！若要寫出五彩漸層的字，你可以參照第60頁的書法練習 #4。你也可以先沾一種顏色，寫完一個字母，再換沾另一種顏色繼續寫。如果你襯在下方的卡片，所塗的色調較淡，可選擇明亮的顏色來寫字。

4 接著用打洞器將寫好字的卡片，繞著文字隨性打洞。我喜歡在角落打洞，呈現四散的效果，但不要打得太靠邊，以免被下一步驟所用的雙面膠帶黏住。

5 等所有紙都乾了，請把打洞的紙翻面，貼上雙面膠帶，盡量避開打好的洞。最後將字卡與彩色卡貼在一起，讓洞露出繽紛色彩。

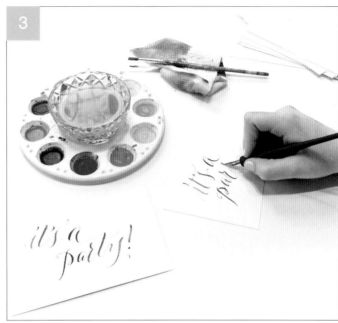

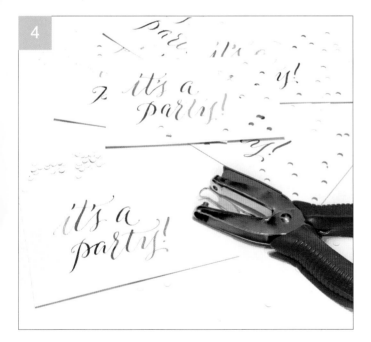

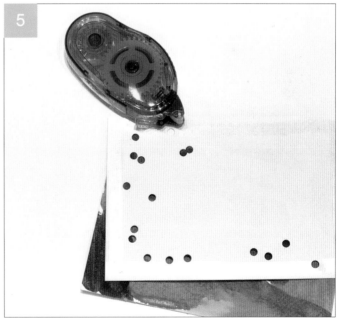

範例

15

墨水塗布渲染的
花體字短束

我相信一個成熟到會寫感謝函的人，一定值得擁有一套花體字短束。
你不必像老爺爺一樣，恪守正式禮儀，以 From the desk of 來開頭。
你可以依照本範例，製作親切又正式、經典又現代的墨水渲染短束，
利用自己喜歡的顏色，或搭配你工作室的商標色系，來做獨特的設計。

材料

十五張 5×7 吋熱壓水彩紙　　　顏色明亮的膠彩
美術紙膠帶　　　　　　　　　　素描簿
小號水彩筆　　　　　　　　　　素描鉛筆
深色墨水（我用藍黑色）　　　　橡皮擦
裝水的水盤　　　　　　　　　　沾水筆尖和筆桿
餐巾紙　　　　　　　　　　　　燈箱（非必要）

作法

1 在熱壓水彩紙上，距離邊緣約半吋到一吋的距離，用紙膠帶貼出
一道斜線。每一張紙上的紙膠帶，與邊緣的距離不一並沒有關
係，因為這樣才可突顯手作的獨特感。

2 以小號水彩筆沾取墨水，在紙膠帶與水彩紙邊緣之間的空間，隨
意塗抹色彩（不用完全塗滿，可有一點縫隙）。

3 塗好馬上拿餐巾紙壓一壓已塗色的部分，你不用擔心餐巾紙把墨
水推開，使紙面看起來「糊糊、髒髒的」，因為這正是我們要
的特殊效果，但小心不要把墨汁沾到紙膠帶外面。

4 水彩紙晾乾以後，水彩筆請沾取墨水再塗一次，這次把剛才沒塗滿的地方塗滿，接著直接靜置晾乾，不要用餐巾紙壓。乾掉後（約二十分鐘）這層墨水的顏色會顯得比較深，看起來會好像有兩種顏色的墨水。

5 把原本的紙膠帶撕掉，再用另一段紙膠帶將已上色的部分貼起來，在這段紙膠帶下方，空出約三公釐的距離，再貼上另一段紙膠帶。

6 水彩筆直接沾取瓶子裡的膠彩，不要稀釋，塗滿兩段紙膠帶之間的空白處。接著靜置待乾。

7 在等待膠彩乾掉的同時，請拿鉛筆在素描簿上，練習寫你的姓名大寫縮寫，嘗試用不同的字體組成這些字母。我喜歡乾淨清爽的摩登字體，不要有太多花邊，再搭配墨水塗布渲染的效果。

8 檢查膠彩是否乾了，你塗得越厚，膠彩越不容易乾。請確定乾了再撕掉兩段紙膠帶。

9 混合膠彩與水，直到濃度適合寫英文書法（濃稠度近似打發的蛋白）。接著以沾水筆，在卡片右下角寫上剛才設計的姓名縮寫，使你的姓名與左邊的彩色渲染部位相互輝映。如果你擔心自己每張水彩紙所寫得字體不一致，可以使用燈箱，把素描簿的初稿墊在下面臨摩。

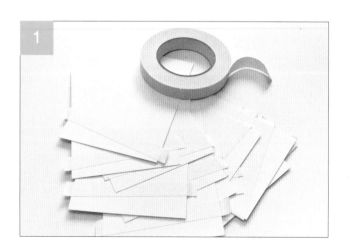

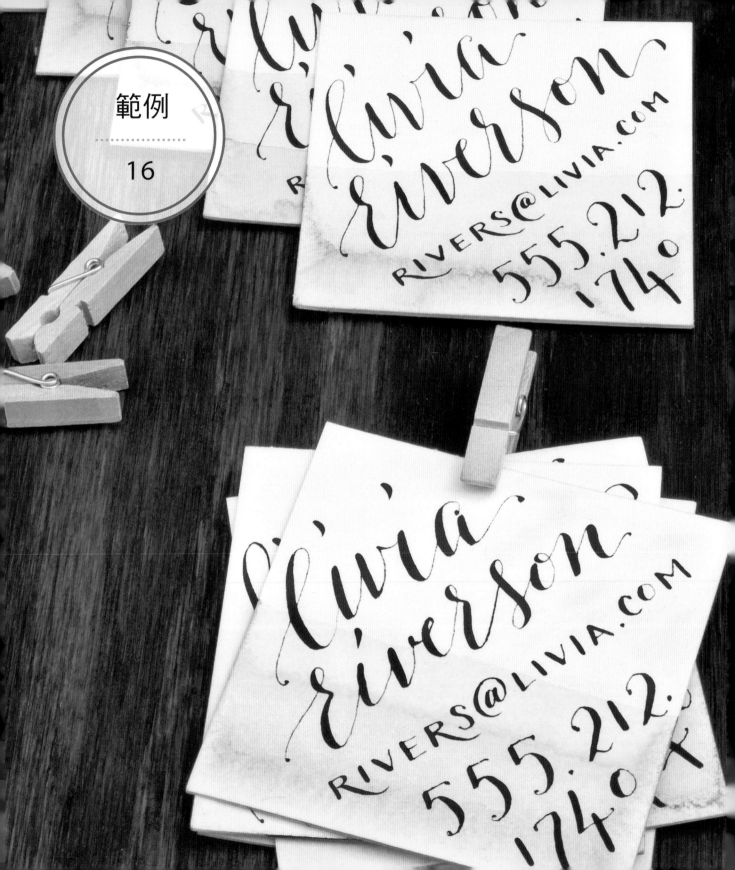

浸染風格的
名片

名片的歷史可追溯到電話、e-mail 與簡訊出現之前，當時西方人必須擁有自己的名片，去拜訪別人的時候，將寫有個人聯絡資料（如頭銜、姓名、地址）的名片，交給受訪者的門房，再送交到女主人手上。名片的這段歷史聽起來像是上個世紀的奇聞異事，但是雖然現在已進入網路世代，每一間公司還是必須擁有自己的實體名片。在商務往來上，能夠令人留下深刻印象的美麗名片，依然佔有一席之地。因此，我們何不製作一張能展現個人風格的名片呢？

要製作這樣的名片，我們必須先準備奢華的兩百二十磅棉紙（想必你很羨慕吧），將這張棉紙手工浸染兩次，創造獨特的雙色層。接著，以英文書法俐落地將姓名、地址、電話等資料，寫在這張名片上，展現你的藝術風格。下次若有人說：「請傳你的聯絡方式給我。」就給他這張經典不凡、如鑽石般珍貴的名片吧，人們將爭相索取，你的名片很快就會不夠發了。

材料

四張 8½×11 吋珍珠白的兩百二十磅棉紙（Crane's Lettra 220 lb Cover stock）

裁切工具（筆刀、鐵尺、切割板）

兩個透明玻璃碗或塑膠盤，直徑至少要三吋

滴管

任選兩種顏色的墨水（我選用沾水筆墨水，但你可以用食用色素或織品染料等）

攪拌棒

棉繩

卡片盒，無蓋，至少 3½ 吋深（最好用鞋盒）

約三十個衣夾

沾水筆的墨水

沾水筆尖和筆桿

作法

1 將棉紙裁切成 3×3 吋的卡片。剩下的紙，等一下要用來測試染色濃度。

2 將兩個碗（或盤子）裝水，一個裝五公分深的水，另一個約兩公分深。將你所準備的兩種墨水，較淺的那一色，以滴管吸取，滴入較多水的碗中，另一個較深的顏色則滴入較少水的碗中。你可以選擇自己喜歡的顏色，而我用的是右頁圖所示的顏色，綠色與棕色。兩個碗我各滴六滴墨水，但由於墨水的質地不同，建議你先用攪拌棒調勻，再用不要的棉紙片試驗，把紙片放在染劑裡二十秒，看看染出來的效果是否明顯。

3 若顏色不明顯，請再滴幾滴墨水，重複試驗。

4 調出自己滿意的顏色之後，將卡片一一浸在綠色染劑中，每張浸泡二十秒。如果你的碗夠大，可以一次浸泡兩張。

5 將卡片從綠色染劑中取出來，接著放到棕色染劑中，一樣浸泡二十秒。由於棕色染劑的深度較淺，所以顏色只會染到綠色的一半。

6 用曬衣夾把棉繩夾在紙盒上，請多夾幾排。接著，把卡片夾在棉繩上，染色的部位在下方，像晾衣服一樣。等到所有卡片完全乾透（棉紙很厚，晾乾需要較長時間），才能寫上英文書法。

7 英文書法墨水請用與底色對比的顏色。先寫姓名，我的姓名會寫得很大，橫跨染色與未染色的部分，而 e-mail 的字體較小，使兩者產生對比。卡片背面也有染色，所以你可以等到正面的字體乾了，再於卡片背面寫一些東西，例如你的座右銘、個人網站，或是一個可使人展開話題的神祕符號。你也可以把名字寫在正面，而背面寫 e-mail 和電話，請自由設計。

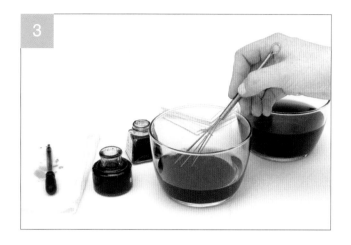

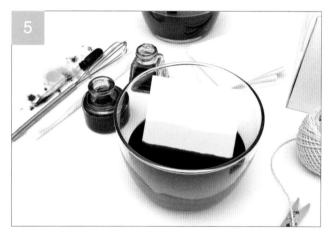

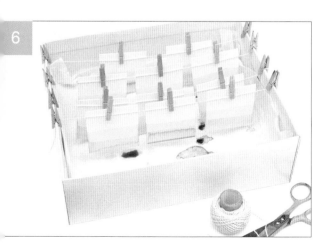

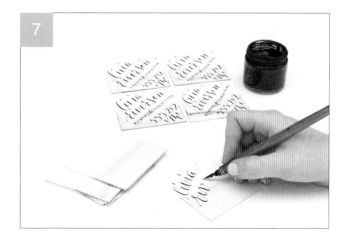

Shir's recipes

Cocktails

Dessert

Entrées

Mom's Secrets

Appetizers

Breakfast

食譜卡分類夾

我認為人人都該有一組食譜卡分類夾,所以在此我要示範製作方法,另外,把這種分類夾當作禮物,也不失為一個好主意,我相信你隨便都能找出值得送禮的好朋友。這種分類夾不只可以分類食譜卡,也可以整理收據、名片、雜誌剪報等,甚至可以整理更小張的禮物小卡、貼紙、郵件地址貼紙、郵票等。

材料

八張 10×6½ 吋封面用厚紙(cover weight paper),顏色任選
 (我用四張嬰兒藍,四張白色,已包括可能耗損的張數)
折紙骨刀
裁切工具(筆刀、鐵尺、切割板)
一張 7×11 吋西卡紙,顏色任選(我用孔雀藍)
沾水筆的墨水顏色,要搭配你所用的紙(我用巧克力色膠彩)
沾水筆尖和筆桿
四吋圓形或橢圓形空白標籤,顏色任選(我用白色,本範例只需
 一張,但可多準備幾張以防失誤)
一條 18×1½ 吋的緞帶,顏色任選(我用嬰兒藍)

作法

1. 將每一張 10×6½ 吋的封面用厚紙對折成卡片,請折得準確一點,用折紙骨刀壓整折線。

2. 全部折好後，一張張疊起來，再用折紙骨刀將所有卡片一起用力壓平。

3. 一手鬆鬆地拿著這疊折好的分類夾，另一手拿尺量它們的厚度，記得不要拿得太用力，讓紙呈現自然狀態。這裡的測量結果我稱為 x，而我量出來的 x 是 3/4 吋。

4. 把 x 除以 2 得到 y，而我的 y 是 3/8 吋。將 7×11 吋西卡紙的右側紙緣，折向左側紙緣，讓右側紙緣與左側紙緣相距 y 的距離（3/8 吋）。以折紙骨力壓實折線，接著另一邊也重複相同動作，如右頁圖 4 所示。折好以後，這張折起的西卡紙，中間空出的寬度會與那疊分類夾的厚度一樣。

5. 折好的 7×11 吋西卡紙就是裝這疊食譜卡分類夾的檔案夾。請把那疊折好的卡片放到檔案夾裡面，看厚度是否剛好，使檔案夾不會被卡片撐開。完成後，把那疊分類夾放到一旁備用。

6. 在西卡紙檔案夾封面正中央，距離邊緣 1/2 吋處，割一刀 $1\frac{1}{2}$ 吋寬的刀痕，接著隔 1/2 吋再割一刀平行的刀痕，如右頁圖 6 所示。另一面重複相同動作。

7. 攤開分類夾，將分類夾的某一面沿著邊緣，裁掉一塊 $3\frac{1}{4} \times 1$ 吋的長方形，如右頁圖 7 所示。裁掉這塊長方形，會露出分類夾內側的一部分，那裡就是要寫標籤的位置。請安排三張分類夾的標籤在左邊，三張在右邊（嬰兒藍的分類夾標籤在右邊，白色的分類夾標籤在左邊，這樣可使兩色分類夾交錯排放）。

8. 用沾水筆將分類名詞寫在標籤的位置（可參考第 154 頁的圖）。

9. 用沾水筆將名字寫在橢圓形標籤上。

10. 將緞帶穿過檔案夾上面切開的刀痕，如右頁圖 10 所示。緞帶的另一端也穿過另一面的刀痕。

11. 穿好的緞帶尾端剪一個 V 字形。調整緞帶，讓兩端長度一致，接著把寫好姓名的橢圓形標籤貼在緞帶上。最後，將晾乾的分類夾放到檔案夾中，綁上緞帶。

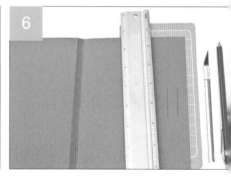

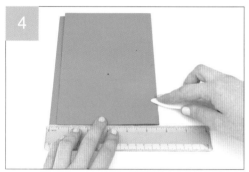

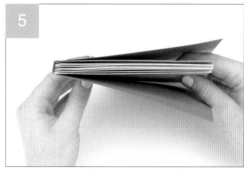

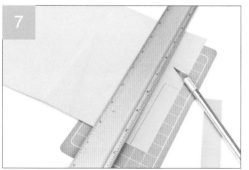

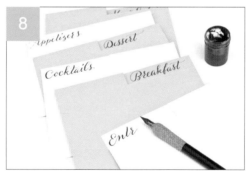

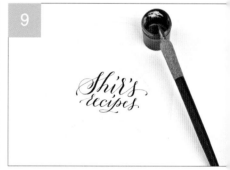

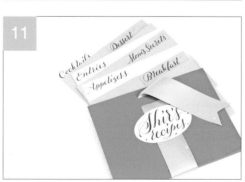

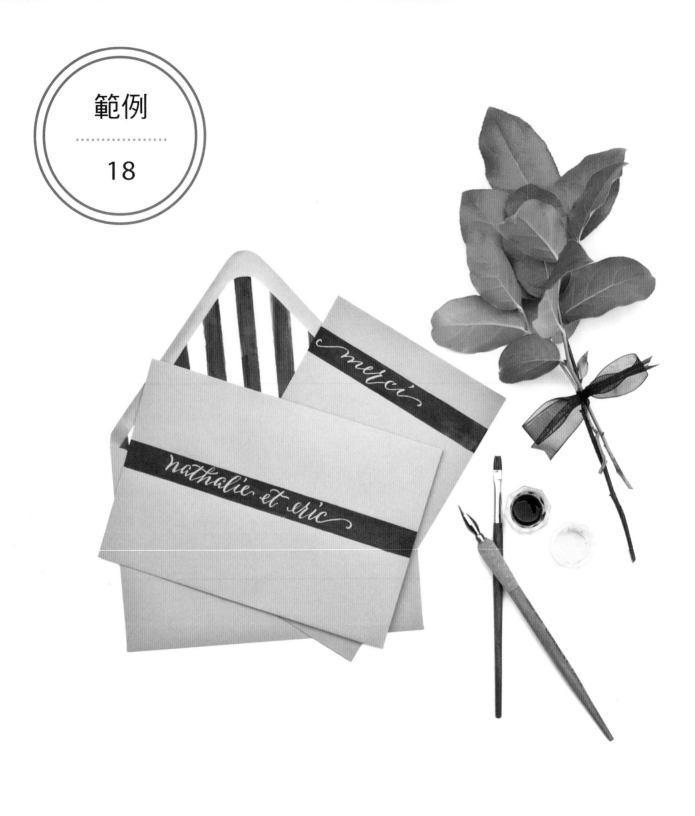

反白字信紙套組

這組信紙套組真的非常獨特，不只是因為它是為你量身訂做的，更因為它的設計是如此的吸引人且與眾不同。我保證大家一定會問你是怎麼製作的，而你只需笑著回答：「這是魔法！」好啦，其實這個魔法是指可以創造反白字的「留白膠（masking fluid）」。此範例的水彩是用來覆蓋英文書法，而不是用來寫英文書法的。將水彩塗在英文書法上面，再擦幾下膠水清除擦（你可以同時唸幾聲咒語），你的英文書法就會躍然紙上，不再被水彩掩蓋。

材料

2H 素描鉛筆

十張 $5\frac{1}{2} \times 8\frac{1}{2}$ 吋信紙，顏色任選（我用灰色）

十張 $5\frac{3}{4} \times 8\frac{3}{4}$ 吋信封，顏色任選（我用相同的灰色）

一吋寬的尺，或一吋寬的卡紙條與信紙

沾水筆尖和筆桿

留白膠

其他零散的紙（備用）

一吋寬的泡綿刷

深色水彩（我用紫色管狀水彩）

膠水清除擦

橡皮擦

信封內襯的材料（非必要）

一張 $8\frac{1}{2} \times 11$ 吋薄卡紙　　　十張 $8\frac{1}{2} \times 11$ 吋的白紙

雙面膠帶　　　　　　　　　　折紙骨刀

作法

1 用一吋寬的尺或一吋寬自製卡紙條，在每一張信紙的上方位置畫兩條線，當作文字基線。第一條線（上面的線）距離信紙的上端邊緣一吋，第二條線（下面的線）則距離信紙的上端邊緣兩吋。以相同方式在信封的中間位置畫兩條文字基線，使第一條線距離信紙的上端邊緣 $2\frac{1}{4}$ 吋。

2 用沾水筆尖沾取留白膠，在你剛才為信紙畫的兩條線之間，寫上英文書法。留白膠是液體膠，質地與墨水、顏料相距甚遠，因此你的筆劃不能回勾，也不要重複來回描繪同一筆劃，以免在留白膠上留下痕跡，破壞美觀。如果你沒用過留白膠，請先在其他廢紙上練習，等到你適應留白膠的質地以後，再正式寫信紙。我這個範例寫的是各國語言的「謝謝」，你可以寫其他文字，例如你的名字、姓名縮寫、敬語、祝福語等。

3 接下來，在信封上，以留白膠寫下收信人姓名。等到留白膠不再黏手，不會沾在手上時，再繼續下一個步驟。

4 拿一吋寬的泡綿刷，沾取水彩塗滿兩道基線的中間，不必塗得很均勻、平整，即使超出基線、蓋到基線也沒關係。塗好後靜置待乾。

5 以膠水清除擦，輕而緩慢地畫圈，將信紙和信封的留白膠磨掉。

6 將步驟1的鉛筆痕跡，用橡皮擦擦乾淨。

7 製作信封內襯（可省略）：執行第 124 頁，範例 9 的步驟 1 到 4，製作十個信封內襯。接著以泡綿刷畫上直條紋，晾乾後再進行第 124 頁的步驟 7 到 8，將內襯黏進信封。

如果你要親手送出這封信，或是包在禮物裡面當作賀卡，則你的信紙套組至此已完成製作。但如果要郵寄，你可將收件人的地址以大寫英文書法（字級小一點），寫在姓名的下方，請用同樣的顏料來寫，盡量寫成一行。

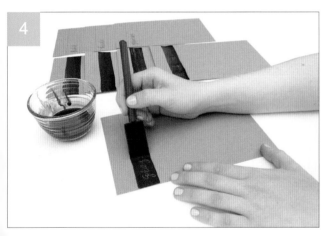

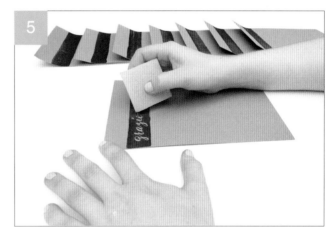

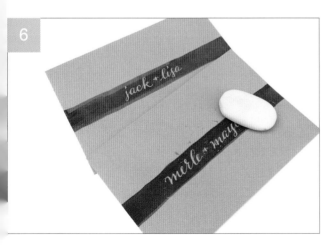

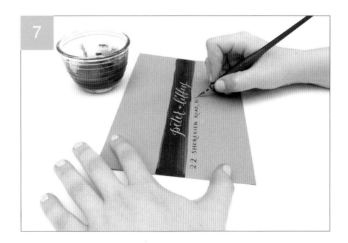

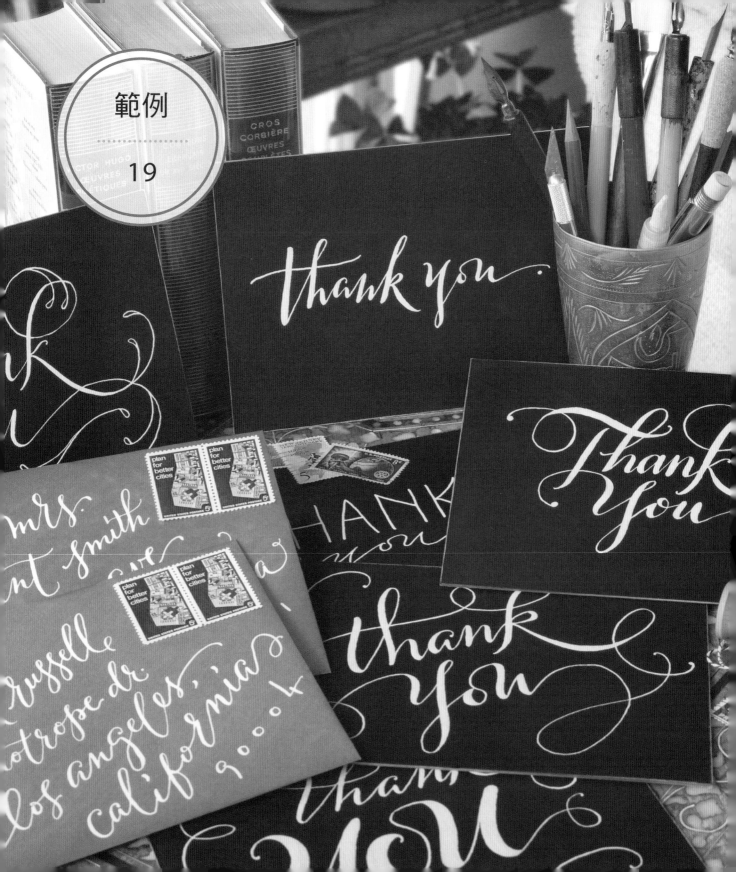

範例

19

金漆鑲邊感謝卡

每次我收到夾心紙板做的卡片（mat board card），都會開心到軟腳，這種厚紙板卡片的質感很高級，而本範例為了突顯它的奢華感，會在卡片的四個邊噴上金漆。厚紙板很厚，所以噴在側邊的金漆看起來會很明顯。與深色紙板形成對比的金漆，會使卡片更加耀眼。

材料

- 一張全開的 32×40 吋正面是深色、背面是白色的夾心紙板（厚度為 4-ply，亦即 1.6mm）
- 裁切工具（筆刀、鐵尺、切割板）
- 皂石鉛筆
- 白色膠彩或壓克力顏料
- 沾水筆尖和筆桿
- 橡皮擦
- 五張 5×7 吋保護夾心紙板不噴到漆的卡紙，另外再準備一張大卡紙
- 三至五個大型夾子或鳳尾夾
- 金色噴漆

作法

1 將 32×40 吋深色夾心紙板，裁成十五張 5×7 吋的卡片。裁切的動作要仔細，不要太快，盡量讓所有卡片的大小一致。裁切整齊的秘訣是以筆刀貼著鐵尺慢慢割出 5×7 吋的卡片輪廓刀痕，再沿著此刀痕慢慢割透卡紙。不要以為一刀用力切斷即可，這樣容易因用力過度而受傷，而且切出的邊緣會不平整。某些美術社、裱框公司有提供卡片裁切的服務，如果你擔心自己切不好，可考慮使用這種服務。

難度

中階

成品

十二張卡片

時間

四小時
（包括晾乾時間）

費用

三十美元

2 以皂石鉛筆在卡紙的深色面打底稿。我不喜歡所有的卡片都使用同一種設計，所以我會盡量發揮創意，讓每張卡片都有不同的祝賀語或字體，有的看起來字體飛揚，有的看起來正式，有的則有繁複的花體字，藉此配合不同的場合與收件人。

3 在皂石鉛筆打好的底稿上，直接以沾水筆沾取白色膠彩或壓克力顏料，寫上英文書法。接著放在一旁晾乾。

4 將晾乾的卡片整理成一疊，以上下兩張卡紙夾住這疊卡片，並用夾子夾好三邊，只留一邊不夾夾子，此外，請盡量讓疊起來的卡片、紙板邊緣對齊（如圖4，如果你的夾子夠大，可以一邊只夾一個夾子，但若夾子太小，一邊多夾幾個夾子會比較好）。

把大卡紙和這疊夾好的卡片與紙板，一起拿到室外，準備噴漆，以免弄髒室內環境。將夾好的夾心紙板卡片，深色那面朝下，放到大卡紙上。

5 先讀一讀噴漆罐上的安全指示，再開始噴漆。可以先試噴在廢紙上，斟酌力度。接著，噴紙板沒有夾住的一邊。請將噴漆拿在半空中，對準你要噴的那一邊，由上往下為夾心紙板邊緣噴上金漆，千萬不要把噴頭拿得太靠近夾心紙板卡片，因為這樣很可能會將金漆噴到紙面上，無法噴出鑲邊的效果。漆要噴得均勻，不要噴太多，因為噴漆若凝結、滴下來，會滲到紙面上，甚至可能把紙板黏住。因此噴到金漆均勻分布即可停止，接著晾乾。

6 夾心紙板卡片完全乾了，就拆掉某一邊夾子，重複步驟 5 的動作，為四邊都噴上金漆。

7 等到所有金漆都乾了，即可取下夾子，在背面寫卡片內容。我用的信封是 A7 規格的金色信封，並以白色膠彩寫上英文書法的地址。若要顯得比較正式，你可以用白信封搭配金色墨水字，最後貼上第 167 頁所教的「Thank You」信封貼紙，增添手作風味。

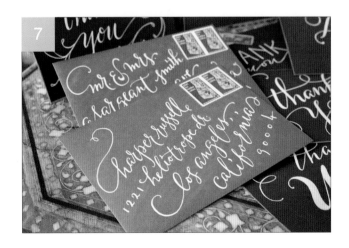

「Thank You」信封貼紙

想要表答謝意，沒有比手作信封貼紙更好的方式了！你可以將「Thank You」信封貼紙，應用於感謝卡，或是給顧客的通知函、禮物小卡等。我一有空就會製作這種貼紙，讓自己手邊隨時備有一疊，以備不時之需。

材料

素描鉛筆（用於淺色貼紙），或皂石鉛筆（用於深色貼紙）
一張直徑 $1\frac{1}{4}$ 吋圓形貼紙，顏色任選（我用海軍藍）
墨水或膠彩，顏色要與貼紙顏色產生強烈對比（我用白色）
沾水筆尖和筆桿

作法

1. 用素描鉛筆或皂石鉛筆，在貼紙上打底稿，以英文書法寫上「Thank You」字樣。我喜歡讓字母的頭或尾出血（超出紙的邊緣），你也可以像我一樣，把 t 的第一筆寫得很長，蓋過 h。而 y 的第一劃、u 的尾巴也可以出血。

2. 用鉛筆打完所有貼紙的底稿，讓手部肌肉記住字體的寫法，等一下用沾水筆寫的時候會比較順利。

3. 以沾水筆沾取墨水或膠彩，沿著鉛筆底稿寫完所有貼紙。

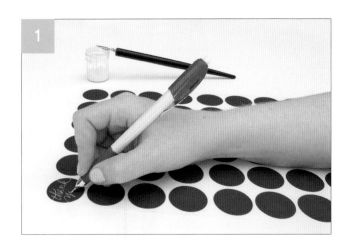

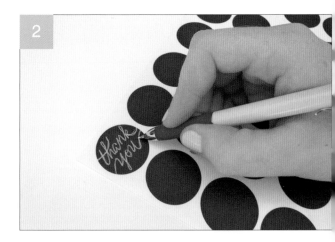

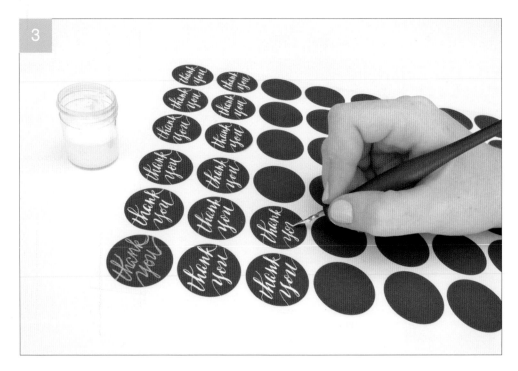

Fingerprint Tree Template

Your Names Here

WEDDING DATE

Cupcake Topper Template

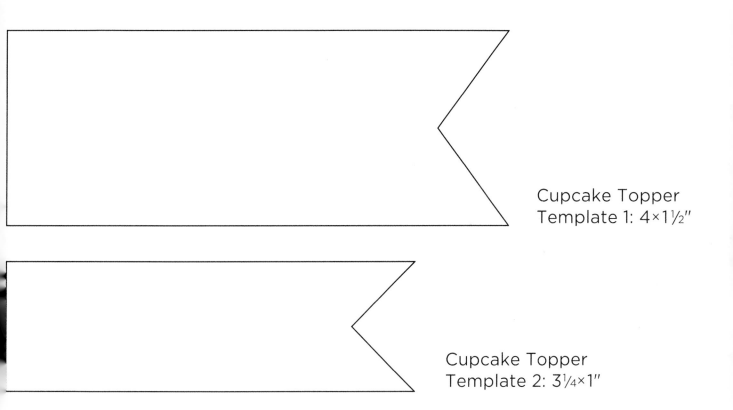

Cupcake Topper
Template 1: 4×1½″

Cupcake Topper
Template 2: 3¼×1″

附 錄

各種廠商及材料供應商

以下是作者建議的外國美術社與網購
這些地方都經常給予作者靈感

英文書法相關用具供應商

Pen & Ink Arts / www.paperinkarts.com
John Neal Bookseller / www.johnnealbooks.com
J. Herbin / www.jherbin.com
Scribblers / www.scribblers.co.uk

美術社與文具用品店

Dick Blick: stores nationwide and online at www.dickblick.com
Michaels: stores nationwide and online at www.michaels.com
Paper Source: stores nationwide and online at www.paper-source.com
Pearl: stores nationwide and online at www.pearlpaint.com
Utrecht: stores nationwide and online at www.utrechtart.com

作者推薦的墨水

Black inks(non-acrylic):
 Iron Gall Ink（a.k.a. Oak Gall Ink.這裡有賣許多品牌，但 McCaffery's 與 Old World 比較好）
 Higgins Eternal Ink
 Pelikan 4001 Black
 Winsor & Newton Black Indian Ink
White inks:
 Daler Rowney Pro White
 Dr. Ph. Martin's Pen-White Ink
 Liquitex Professional Acrylic Ink in Titanium White

Winsor & Newton White Drawing Ink

Colored & iridescent inks:

Dr. Ph. Martin's Bombay India Inks

J. Herbin Ink

Liquitex Professional Acrylic Inks

McCaffrey's Penman's Ink

Pelikan 4001 Ink

Walnut ink（只有棕色；有賣已加水調好，並做成可溶性晶體的墨水）

Winsor & Newton Drawing Inks

復古橡皮章

以下是以收藏者為銷售對象的橡皮章商家，無論是古董或新品，他們的商品價格通常比較合理。
你也可去二手車庫拍賣、跳蚤市場等尋找橡皮章。

Champion Stamp Company / www.championstamp.com

eBay / www.ebay.com

Etsy / www.etsy.com

橡皮章製造商

Addicted to Rubber Stamps / www.addictedtorubberstamps.com

RubberStamps.net / www.rubberstamps.net

Rubber Stamp Champ / www.rubberstampchamp.com

The Stamp Maker / www.thestampmaker.com

著名的英文書法家

Mara Zepeda, Neither Snow / www.neithersnow.com

Jenna Hein, Love, Jenna / lovejenna.blogspot.com

Xandra Y. Zamora, XYZ Ink / www.xyzink.com

Patricia Mumau, Primele / www.primele.com

Betsy Dunlap / www.betsydunlap.com

Laura Hooper / www.lhcalligraphy.com

Kate Forrester / www.kateforrester.co.uk

Nicole Black, The Left Handed Calligrapher / ww.thelefthandedcalligrapher.com

Bryn Chernoff, Paperfinger / www.paperfinger.com

其他常用資源

Free photo editing shareware:

Gimp(Mac OSX and Windows)/ www.gimp.org

Pinta(Mac OSX and Windows)/ pinta-project.com

GraphicConverter(Mac OSX only)/ www.lemkesoft.com

Paint(Windows only)/ www.getpaint.net

Jodi Christiansen 是左撇子英文書法家，她的文章 "Calligraphy and the Left-Handed Scribe" (August 22, 2010) 可以到以下網站下載 PDF：
www.iampeth.com/lessons/left-handers/Left%20Handed%20Calligraphy-8.2010.pdf

信紙與信封尺寸表

尺寸	信封（吋為單位）	信紙／信封內襯（吋為單位）
4 Baronial (a.k.a. "4-Bar")	$5^{1}/_{8} \times 3^{5}/_{8}$	$4^{7}/_{8} \times 3^{1}/_{2}$
A2	$5^{3}/_{4} \times 4^{3}/_{8}$	$5^{1}/_{2} \times 4^{1}/_{2}$
A6	$6^{1}/_{2} \times 4^{3}/_{4}$	$6^{1}/_{4} \times 4^{1}/_{2}$
A7	$7^{1}/_{4} \times 5^{1}/_{4}$	7×5
A8	$8^{1}/_{4} \times 5^{1}/_{2}$	$7^{7}/_{8} \times 5^{1}/_{4}$
A9	$8^{3}/_{4} \times 5^{3}/_{4}$	$8^{1}/_{2} \times 5^{1}/_{2}$
#10	$9^{1}/_{2} \times 4^{1}/_{8}$	$9^{1}/_{4} \times 3^{7}/_{8}$
U.S. Letter （美式規格）	$11^{1}/_{4} \times 8^{3}/_{4}$	$11 \times 8^{1}/_{2}$

拿起你的沾水筆，照著以下字帖寫寫看吧！

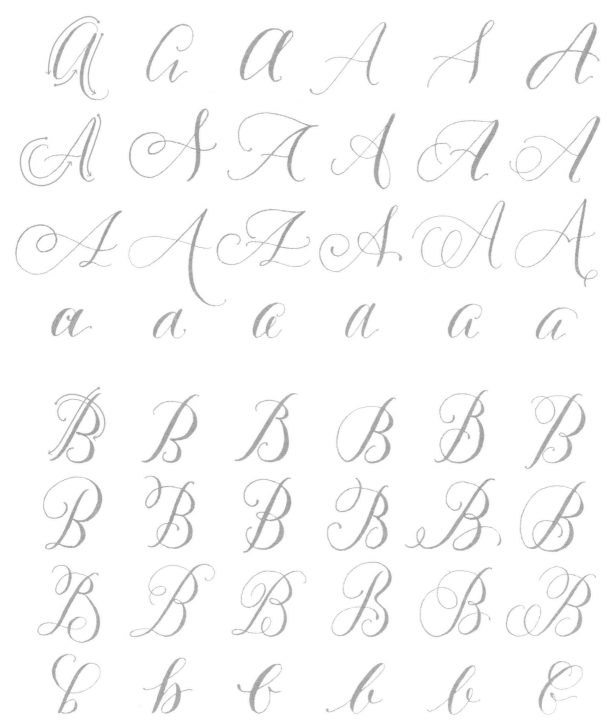

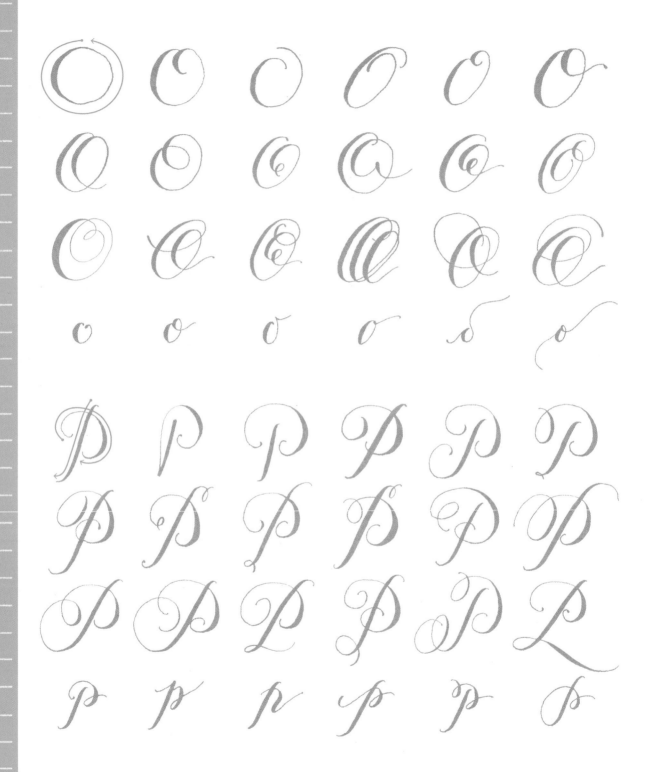

國家圖書館出版品預行編目（CIP）資料

筆尖美學：沾水筆英文書法、摩登字體的第一本
書 / 莫莉蘇伯索普作；筆鹿工作室譯. -- 初版.
-- 新北市：世潮, 2016.02
　　面；　公分. --（好時光；3）
　　譯自：Modern calligraphy : everything you need to
　　　　know to get started in script calligraphy

　　ISBN 978-986-259-040-9（精裝）

　　1.書法美學　　2.美術字

　　942.194　　　　　　　　　　　　104025509

好時光 03

筆尖美學：沾水筆英文書法、摩登字體的第一本書

作　　者／莫莉蘇伯索普
譯　　者／筆鹿工作室
主　　編／簡玉芬
責任編輯／石文穎
出 版 者／世潮出版有限公司
發 行 人／簡玉芳
地　　址／（231）新北市新店區民生路 19 號 5 樓
電　　話／（02）2218-3277
傳　　真／（02）2218-3239（訂書專線）
　　　　　（02）2218-7539
劃撥帳號／19911841
戶　　名／世潮出版有限公司　單次郵購總金額未滿 500 元（含），請加 50 元掛號費
世茂官網／www.coolbooks.com.tw
排版製版／辰皓國際出版製作有限公司
印　　刷／祥新印刷股份有限公司
初版一刷／2016 年 2 月
　　七刷／2019 年 4 月

I S B N ／978-986-259-040-9
定　　價／699 元

MODERN CALLIGRAPHY: Everything You Need to Know to Get Started in Script
Calligraphy by Molly Suber Thorpe
Copyright © 2013 by Molly Suber Thorpe
Complex Chinese translation copyright © 2016
by Shy Mau Publishing Group(Shy Mau Publishing Company)
Published by arrangement with author c/o Levine Greenberg Rostan Literary Agency
through Bardon-Chinese Media Agency
ALL RIGHTS RESERVED